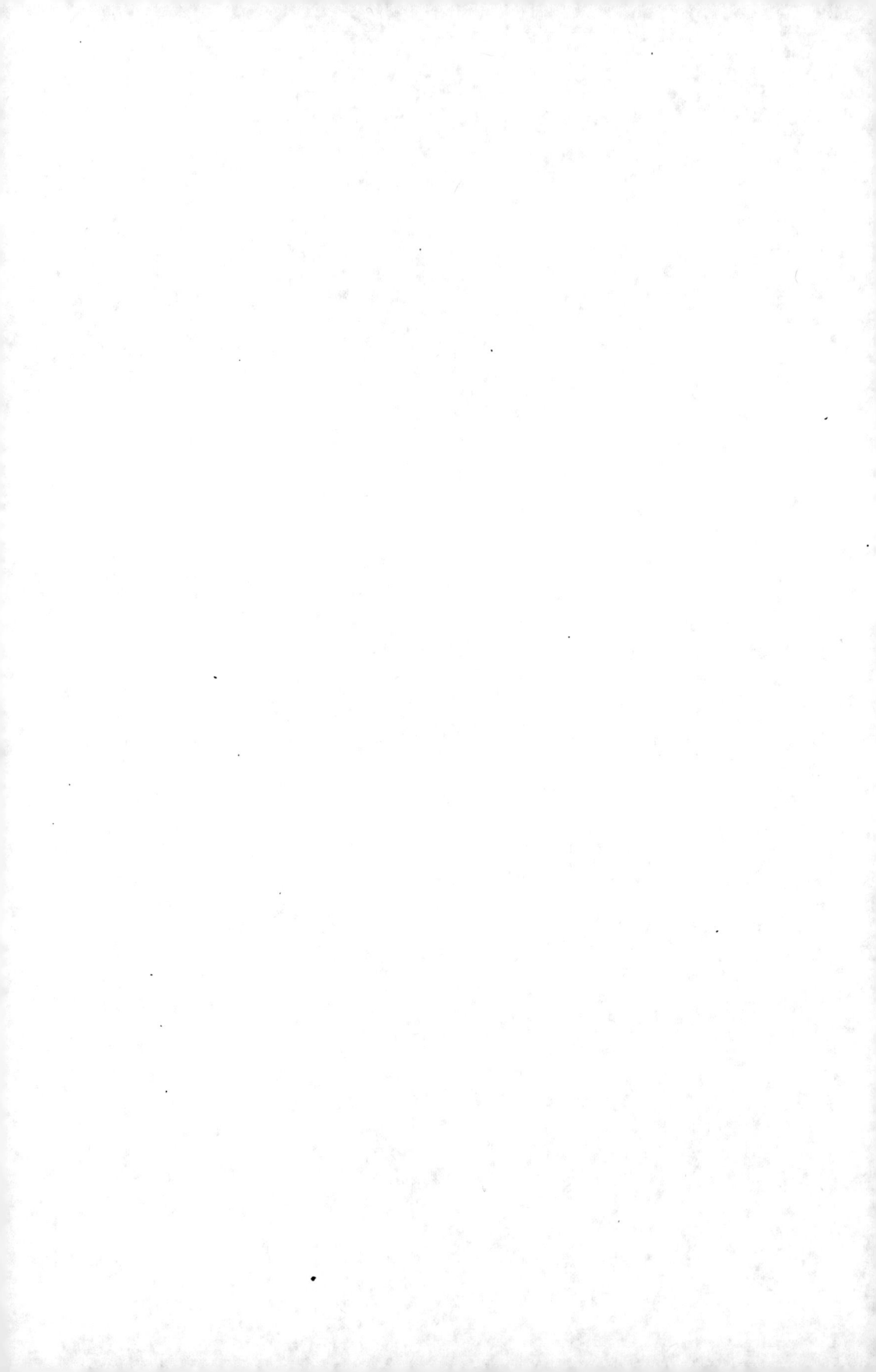

Société des Amis des Arts
de Grenoble

Catalogue Illustré

de

l'Exposition Guétal

par
M. Reymond & Ch. Giraud

...hier Père & Fils, Grenoble
1892

CATALOGUE ILLUSTRÉ

DE

L'EXPOSITION GUÉTAL

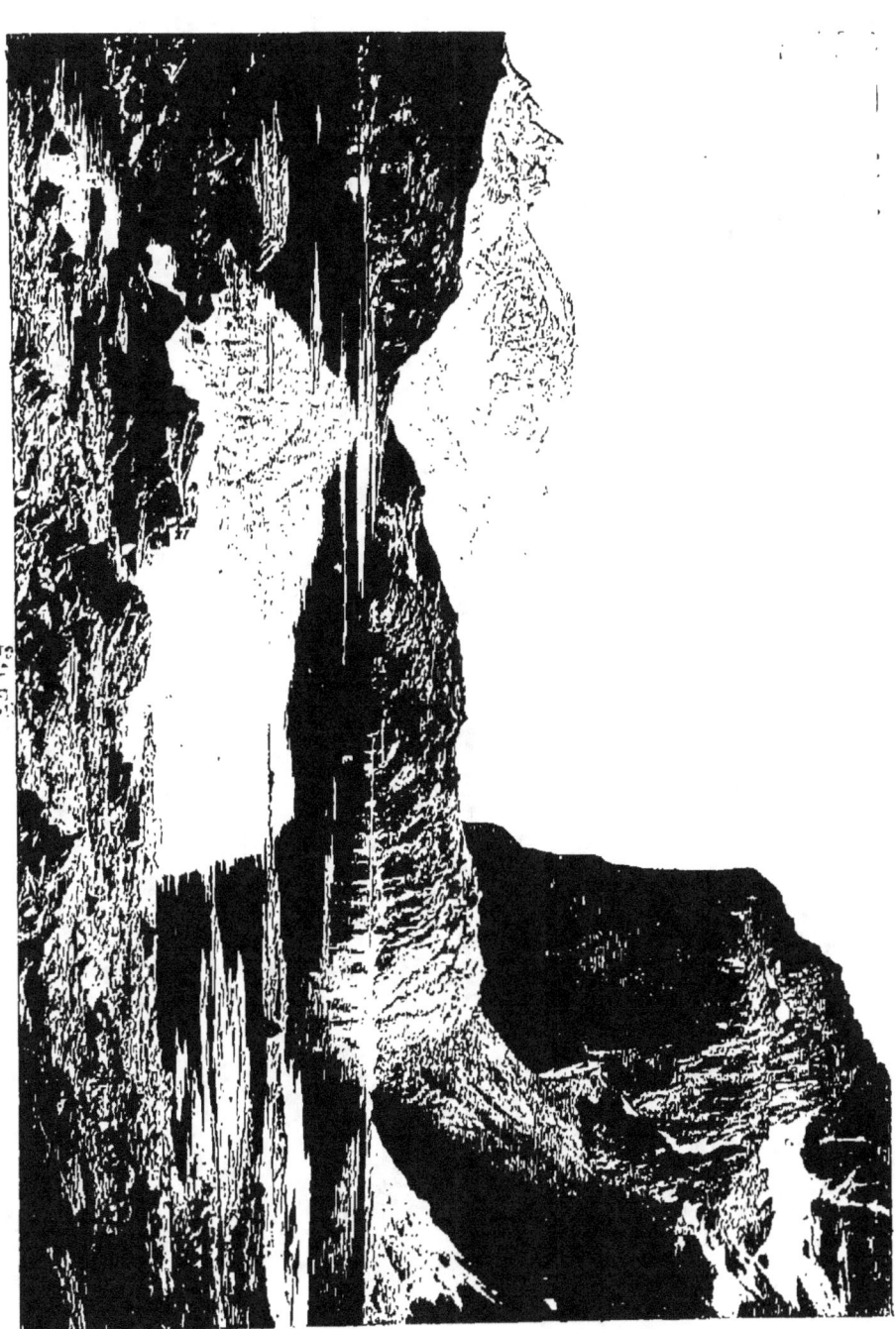

SOCIÉTÉ DES AMIS DES ARTS
DE GRENOBLE

EXPOSITION GUÉTAL

CATALOGUE ILLUSTRÉ

(14 Phototypies hors texte)

PAR

M. REYMOND ET CH. GIRAUD

GRENOBLE
IMPRIMERIE F. ALLIER PÈRE ET FILS
Grande-Rue, 8, cour de Chaulnes

1892

AVIS

—

L'Exposition est ouverte du 10 mai au 10 juin, tous les jours, de neuf heures à quatre heures, le lundi à partir d'une heure seulement.

Le prix d'entrée est de 1 franc.

Des cartes d'entrée pour toute la durée de l'Exposition sont délivrées au prix de 3 francs.

Elles sont offertes gratuitement à MM. les Exposants.

———

Les tableaux sont catalogués et classés selon leur ordre chronologique ; le numéro 1 est à gauche en entrant dans la deuxième salle.

NOTICE BIOGRAPHIQUE

Laurent Guétal, né à Vienne le 12 décembre 1841, entra, en 1862, au Petit Séminaire du Rondeau, où il est resté jusqu'à la fin de ses jours. D'abord surveillant, puis professeur de français et de mathématiques, ce n'est que vers 1870 qu'il se consacre sérieusement à l'art de la peinture.

En 1870, il figure avec six toiles au Salon de Grenoble, et en 1882, il fait ses débuts au Salon de Paris. En 1886, il obtient une Médaille de 3me classe avec son *Lac de l'Eychauda*, et en 1889, à l'Exposition universelle, une Médaille de 2me classe qui le met hors concours.

L'abbé Guétal ne reçut pas dans sa jeunesse une forte éducation artistique ; il dut se former lui-même sans travailler sous la direction d'aucun maître. Dans ses premières années, il semble s'inspirer plus particulièrement de Calame et de Ravanat. Plus tard, vers 1875, il a le bonheur de recevoir les conseils d'un grand artiste, de J. Achard, et à partir de ce moment ses œuvres se ressentent profondément de l'influence de ce maître.

Si dans la vie de Guétal, empreinte d'une très profonde unité, ou voulait essayer de déterminer diverses manières, on pourrait noter une manière nouvelle résultant des voyages qu'il fait à Paris à partir de 1882 ; manière qui

peut se caractériser par une plus grande perfection de technique et en même temps par une prédilection de de plus en plus marquée pour les motifs empruntés à la haute montagne. Jusqu'en 1882, Guétal, isolé dans sa petite retraite du Rondeau, poursuivait sa voie sans rien connaître de l'art contemporain. Les voyages à Paris, les relations intimes que le charme et la distinction de son esprit créèrent rapidement entre lui et les premiers maîtres de l'art moderne, agrandirent le champ de ses conceptions artistiques et hâtèrent la magnifique éclosion de ses dernières années. Les œuvres faites par Guétal à Bourgdarud, quelques mois à peine avant sa mort, sont les plus belles de sa vie. Elles sont le douloureux témoignage que la mort a ravi Guétal dans toute la vigueur de son talent, le privant de ses plus belles années de production artistique.

Après avoir marqué cette direction des recherches de Guétal, on pourrait, en s'attachant à des considérations moins générales, signaler ses prédilections particulières. Guétal aima du même amour nos plaines fertiles et nos montagnes dénudées. Il excella dans la peinture des montagnes, des lacs, des torrents, des rochers, et il fut encore épris du désir de dire le charme des prairies verdoyantes et surtout la grâce et l'élégance des arbres. Guétal sut être au même degré le peintre de ces deux êtres si dissemblables, l'arbre et le rocher.

Au point de vue du métier, Guétal fut non moins remarquable par la science du dessin que par la justesse du coloris. Tout d'abord un peu indécis, un peu flottant dans sa facture, il tend de jour en jour vers la précision et la justesse du rendu, et ses dernières œuvres où il sut allier les plus grandes finesses de coloris avec la science impeccable du dessin, sont dignes d'être classées parmi les chefs-d'œuvre

de l'art moderne. M. Lafenestre, dans la *Revue des Deux-Mondes* (1er juin 1889), a consacré aux œuvres de l'abbé Guétal ses plus chaleureux éloges : « Le paysage alpestre de M. Guétal, dit-il, chauffé par le soleil couchant, *le Massif de la Grande-Chartreuse vu des Vouillans*, est bien près d'être un chef-d'œuvre, autant par la vigueur continue de l'exécution que par la majesté simple de la mise en scène. »

Et M. Albert Wolff, dans le *Figaro-Salon* (1891), après avoir passé en revue l'armée des paysagistes, s'arrête devant Guétal et dit : « Quand je vois cette production formidable qui n'est pas faite pour donner au public une idée exacte de la difficulté en art d'où dépend un peu son respect pour les œuvres, je m'arrête presque attendri devant le seul envoi de M. Guétal, ou, pour l'appeler de son vrai nom, de M. l'abbé Guétal, dont la *Vallée du Vénéon* est peinte sans aucune virtuosité, mais où se réflète le recueillement d'une âme d'artiste devant le grand caractère de la nature. »

Dans tous les genres qu'il a abordés, Guétal a mis le même reflet de son âme. La nature de son esprit ne le portait pas vers la force, la puissance, le côté dramatique des choses, mais vers la grâce souriante, vers les sentiments qui emplissent l'âme de tendresse. Nul mieux que lui n'a rendu ce qu'il y a de souplesse vivante dans le port d'un arbre, de flexibilité dans l'attache de ses rameaux, et lorsqu'il peint la montagne, ce n'est pas l'*Alpe homicide* qu'il nous montre, mais l'Alpe bienfaisante, dépouillée de ses brumes, et toute baignée par les rayons du soleil, et il en exprime le charme attirant avec la même grâce touchante, la même poésie radieuse que le chantre de *Jocelyn*.

En parcourant l'Exposition, on sera frappé de la variété de l'œuvre de Guétal. Cette variété tient à deux causes, à ce que Guétal a travaillé pendant toutes les saisons et dans des pays très différents.

Guétal a travaillé surtout dans trois régions, dans la plaine de Grenoble, dans la Creuse et dans l'Oisans.

Autour de Grenoble, il peint d'innombrables motifs. Son lieu favori est le bord du Drac, avec les fonds de la Chartreuse, du Moucherotte et de Belledonne. Il peint le même sujet à toutes les saisons, avec les verdures naissantes du printemps, les masses sombres de l'été, les feuillages jaunis de l'automne ou les neiges de l'hiver.

En Oisans, il étudie surtout deux régions, la vallée de la Romanche à la Grave, et la vallée du Vénéon à la Bérarde tout d'abord, et sur la fin de sa vie à Bourgdarud.

Pendant plusieurs années Guétal passe un mois, tous les ans, dans la Creuse, à Crozant et les toiles faites dans cette région tiennent une des premières places dans son œuvre.

Il faut signaler aussi parmi les lieux où Guétal a travaillé, Névache, Vallouise, le Berry, Néris, la Motte-les-Bains, Vienne, Clelles, Crémieu, Moirans, Saint-Ismier, Paladru, Sassenage, Narbonne. C'est à Narbonne, en travaillant à un tableau pour le Salon de 1890, qu'il fut atteint de la maladie qui devait l'emporter deux ans plus tard, en mars 1892.

Les obsèques que la ville de Grenoble a faites à l'abbé Guétal, ont prouvé quelle profonde sympathie unissait notre population tout entière à ce maître charmant que le Dauphiné inscrira sur ses annales au rang de ses plus vaillants artistes.

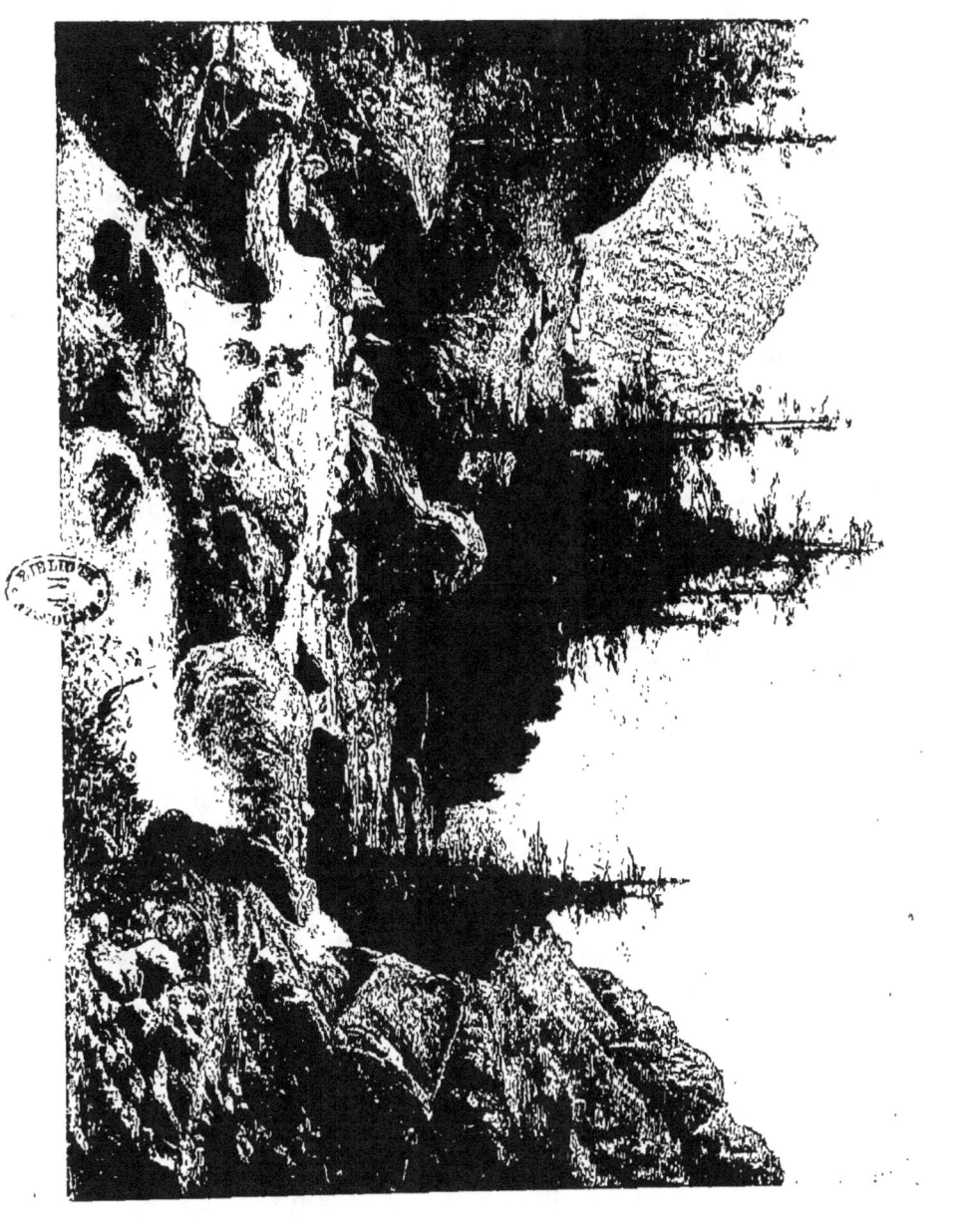

I

CATALOGUE GÉNÉRAL

DES

ŒUVRES DE L'ABBÉ GUÉTAL

1. — Copies d'après les dessins du *Voyage pittoresque de la Grande-Chartreuse*, par C. Bourgeois.
 Trois dessins à la mine de plomb et quatre dessins à la sépia. Faits en 1860.
 <div align="right">M. l'abbé Ginon.</div>

2. — *Vanne*, près du Rondeau. Fait vers 1863.
 H. 0m15. L. 0m25.
 <div align="right">M. l'abbé Thivolet.</div>

3. — *Coucher de soleil.* — Temps d'orage. Signé, daté 1865.
 H. 0m39. L. 0m31.
 <div align="right">M. l'abbé Ginon.</div>

4. — *Portrait de M. l'abbé S****. — Crayon conté. Fait en 1865.
 H. 0m56. L. 0m45.
 <div align="right">M. l'abbé Saillard.</div>

5. — *Raisins et pêches.* — Fait vers 1865.
 H. 0m46. L. 0m55.
 <div align="right">M. l'abbé Albert Rey.</div>

6. — Huit croquis au crayon ou à la plume (souvenirs envoyés dans ses lettres à l'abbé Ginon, alors curé de Serezin). Faits en 1865.
 <div align="right">M. l'abbé Ginon.</div>

7. — *Ferme à Serezin.* — Fait en 1866.
 H. 0m17. L. 0m31.

 M. l'abbé Ginon.

8. — *Le Désert de Jean-Jacques Rousseau.* — Fait vers 1867.
 H. 0m35. L. 0m55.

 M. l'abbé Ginon.

9. — Lithographies publiées dans le *Dauphiné* en 1868.
 i. — *Vue de l'ancien château de Triors, au XVIIe siècle* (reproduction d'une gravure ancienne) (*Dauphiné*, 22 mars 1868).
 ii. — *Le pont Asfeld,* à Briançon (26 avril 1868).
 iii. — *Le lac Blanc, aux Grandes-Rousses* (31 mai 1868).
 iv. — *L'Ermitage de la Balme* (5 juillet 1868).
 v. — *Le Casque de Néron* (16 juillet 1868).
 vi. — *La Magdeleine* (hameau du Lauzet au col du Lautaret (19 juillet 1868).
 vii. — *Le Rhône à Vienne* (19 juillet 1868).
 viii. — *Le Bout-du-Monde à Allevard* (26 juillet 1868).
 ix. — *Montbrun et son château.* — Drôme (30 juillet 1868).
 x. — *Établissement thermal de Montbrun* (30 juillet 1868).
 xi. — *Établissement thermal d'Allevard* (9 août 1868).

10. — *Briançon.* — Signé, fait vers 1868.
 H. 0m73. L. 1m.

 M. Xavier Drevet.

11. — *Étude de cailloux.* — Fait vers 1868.
 H. 0m18. L. 0m26.

 M. l'abbé Pierre Ginon.

12. — *Paysage.* — Signé, daté 1869.
 H. 0m50. L. 0m60.

 M. l'abbé Ginon, curé de Moirans.

13. — *Nature morte.* — Sur une commode couverte d'un tapis, un livre, une barette, une pendule, etc. Fait à la cure de Serezin en 1868.
H. 0m45. L. 0m55.
M. l'abbé Ginon.

14. — *Ferme du Rondeau.* — Fait vers 1869.
M. l'abbé Peillet.

15. — *Une gorge au Chevalon.* — Fait en 1870.
H. 0m58. L. 0m80.
M. l'abbé Thivolet.

16. — *Une embuscade.* — Dans un chemin de montagne des soldats attaquent un convoi. Les figures par Grellet. Fusain. Fait vers 1870.
H. 1m. L. 0m80.
Mme Ollieu (Vienne).

17. — *Le Bout-du-Monde à Allevard.* — Le Bréda se précipite en cascades au milieu de gros rochers. Dans le fond une passerelle. Signé, daté 1872.
H. 1m20. L. 0m85.
Musée de Vienne.

18. — *Le Bout-du-Monde à Allevard.* — Esquisse du tableau du musée de Vienne. Fait vers 1872.
H. 0m35. L. 0m25.
Mme Ollieu (Vienne).

19. — *Un bois,* environs de Crémieu. — Effet d'automne. Rochers à gauche, de grands arbres à droite. Signé, fait vers 1872.
H. 0m51. L. 0m82.
M. Revillod.

20. — *Bords du Drac.* — Fait vers 1872.
H. 0m13. L. 0m24.
Mlle Marie Mollard, à Lyon.

21. — *Comboire,* par un temps de pluie. Fait en 1872.
H. 0m13. L. 0m24.
M. l'abbé Ginon.

22. — *La digue du Drac.* — Dans le fond le Casque de Néron et les rochers de Chalve. Effet du matin. Signé, fait en 1873.
 H. 0ᵐ28. L. 0ᵐ40.
 M. l'abbé Ginon.

23. — *Printemps.* — Fait vers 1873.
 H. 0ᵐ57. L. 0ᵐ70.
 Mᵐᵉ Ollieu (Vienne).

24. — *Automne.* — Fait vers 1873.
 H. 0ᵐ75. L. 1ᵐ.
 Mᵐᵉ Ollieu (Vienne).

25. — *Chrysanthèmes.* — Signé, fait en 1873.
 H. 0ᵐ52. L. 0ᵐ72.
 Musée de Vienne.

26. — *Environs du Petit Séminaire.* — Fait en 1874.
 H. 0ᵐ26. L. 0ᵐ39.
 M. Augustin Blanchet.

27. — *Le Casque de Néron.* — Vue prise sur la digue du Drac. Effet d'orage. Signé, daté 1874.
 H. 0ᵐ88. L. 0ᵐ64.
 M. Revillod.

28. — *Le Casque de Néron.* — Fait vers 1874.
 H. 0ᵐ40. L. 0ᵐ30.
 M. l'abbé Thivolet.

29. — Décoration de la Chapelle de la Sainte-Vierge à la Cathédrale de Grenoble.
 I. — *Le Christ consolateur,* d'après Ary Scheffer.
 II. — *Le Christ et saint Thomas.*
 III. — *Le Christ et sainte Thérèse.*
 Fait en 1874.
 Cathédrale de Grenoble.

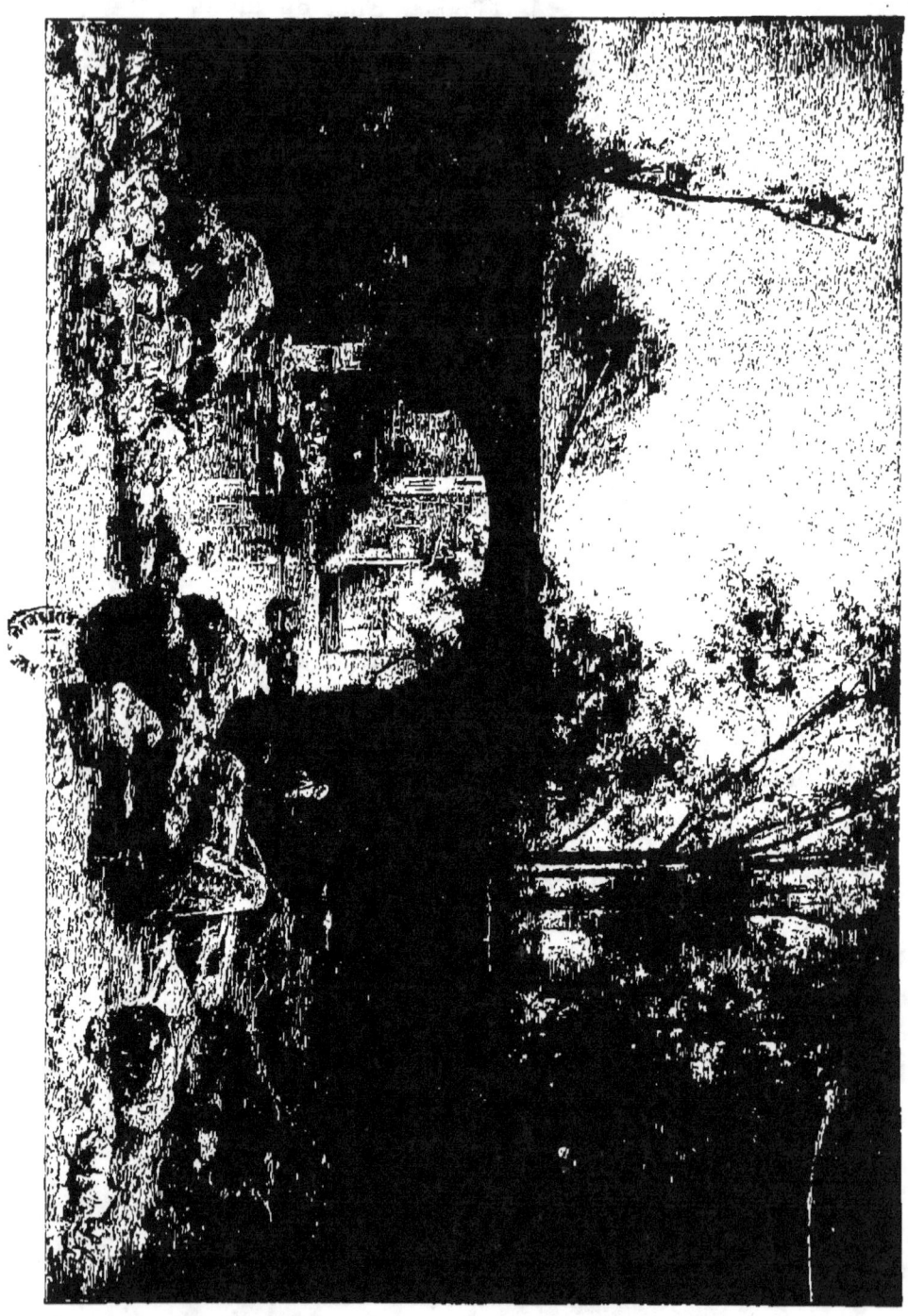

30. — *Chênes au bord d'un chemin.* — Dans le fond, le Rhône ; sur le chemin, un cavalier et un chien. Signé, daté 1875.
H. 1m27. L. 0m80.
Les Pères de la Salette.

31. — *Lac Robert.* — Signé, daté 1875.
H. 0m90. L. 1m35.
Mme Eugène CHAPER.

32. — *Lac Robert.* — Signé, daté 1875.
H. 0m37. L. 0m53.
M. Henri ROBERT.

33. — *Le massif de la Chartreuse* vu de la digue du Drac. — A droite, la digue du Drac, surmontée d'un massif d'arbres ; à gauche, le Drac ; en avant, des vaches ; dans le fond, Chamechaude, le Rachais, la Pinéa, le Casque de Néron et les rochers de Chalve. Fait en 1876.
H. 0m35. L. 0m55.
Mme Albert SILVY.

34. — *Bords du Drac.* — Fait vers 1876.
H. 0m23. L. 0m43.
M. Félix PERRIN.

35. — *Le Moucherolle* vu des bords du Drac. — Fait vers 1876.
H. 0m23. L. 0m38.
M. Félix PERRIN.

36. — *Un coin de Sassenage.* — Signé, daté 1876.
H. 0m65. L. 0m50.
Dr GACHÉ.

37. — *Rivière entourée d'arbres,* vue prise près de Vienne. — A gauche, des maisons sous de grands arbres ; en avant, des vaches et deux jeunes paysannes. Printemps. Signé, fait vers 1876.
H. 0m92. L. 1m48.
M. GIRAUD.

38. — *Coteaux du Rhône*. — A droite, un monticule avec une ferme et un bouquet d'arbres ; sur le premier plan, des moutons, une paysanne et un paysan ; à gauche, une plaine, et dans le lointain, les coteaux du Rhône. Effet d'automne. Signé, fait en 1876.
H. 0^m50. L. 0^m80.

Mme Albert Silvy.

39. — *La Madone du sac*, copie d'après la fresque d'Andrea del Sarto, au cloître de l'Anunziata, à Florence. Fait en 1876.
H. 2^m. L. 4^m50. Cintré.

Évêché de Grenoble.

40. — *Dieu le père*, copie d'un fragment de la *Dispute du Saint-Sacrement de Raphaël*. — (Tableau cintré placé au-dessus du maître-autel de la Chapelle de l'Évêché de Grenoble. Fait en 1876.
H. 0^m80. L. 2^m.

Chapelle de l'Évêché de Grenoble.

41. — *Bouquet d'arbres*. — Aquarelle. Signé, daté 1876.
H. 0^m35. L. 0^m55.

M. Gueymard.

42. — *Coucher de soleil*. — Aquarelle. Signé, daté 1876.
H. 0^m12. L. 0^m20.

M. l'abbé Ginon.

43. — *Les bords du Drac*. — Massif d'arbres, à gauche ; le rocher de Comboire, à droite ; en avant, deux petites filles et des chèvres. Printemps. Signé, fait en 1877.
H. 0^m25. L. 0^m34.

Musée de Vienne.

44. — *Aqueduc de Sassenage*. — Signé, daté 1877.
H. 1^m. L. 0^m75.

M. Victor Arnaud.

45. — *Ruisseau coulant sous bois.* — Une ferme à gauche ; dans le lit du ruisseau, des vaches et une paysanne. Printemps. Signé, daté 1877.
 H. 0m27. L. 0m39.
 <div align="right">M. l'abbé Ginon.</div>

46. — *Moineaux.* — Signé, fait vers 1877.
 H. 0m26. L. 0m21.
 <div align="right">M. l'abbé Albert Rey.</div>

47. — *Sassenage.* — Signé, daté 1878.
 H. 0m70. L. 1m.
 <div align="right">M. Lamberton.</div>

48. — *Névache.* — Signé, daté 1878.
 H. 0m27 L. 0m43.
 <div align="right">M. Revillod.</div>

49. — *Lac du Pontet.* — Fait en 1878.
 H. 0m35. L. 0m65.
 <div align="right">M. Corcelet.</div>

50. — *Rochers de Crémieu.* — Des rochers à gauche ; dans le fond, des collines boisées ; de l'eau, au premier plan. Effet d'automne. Signé, daté 1878.
 H. 0m50. L. 0m80.
 <div align="right">M. Gabriel Silvy.</div>

51. — *La mare de Longatte, à Pierrefitte, en Sologne.* — A droite, de l'eau ; dans le fond et à droite, une ligne de pins. Étude pour le tableau exposé au Salon de Grenoble, en 1880. Fait vers 1878.
 H. 0m20. L. 0m34.
 <div align="right">M. Marcel Reymond.</div>

52. — *Coucher de soleil sur un étang, en Sologne.* — Signé, fait vers 1878.
 H. 0m20. L. 0m35.
 <div align="right">M. Gabriel Silvy.</div>

53. — *Viaduc de Sassenage.* — Aquarelle. Signé, daté 1878.
 H. 0m26. L. 0m40.
 <div align="right">M. Gueymard.</div>

54. — *Bosquet au bord de l'eau.* — Environs du Séminaire. Effet de printemps. Aquarelle. Signé, daté 1878.
H. 0ᵐ27. L. 0ᵐ35.
M. Louis Piollet.

55. — *Marais de Vourey.* — Aquarelle. Fait en 1878.
H. 0ᵐ23. L. 0ᵐ40.
M. l'abbé Thivolet.

56. — *Coucher de soleil sur un étang, en Sologne.* — Aquarelle. Fait en 1878.
H. 0ᵐ25. L. 0ᵐ40.
M. Gabriel Silvy.

57. — *Soleil couchant sur le massif de la Chartreuse et la chaîne de Belledonne.* — Signé, daté 1879.
H. 0ᵐ62. L. 1ᵐ.
M. Magnin.

58. — *Une Mare.* — Signé, daté 1879.
H. 0ᵐ55. L. 1ᵐ05.
Mᵐᵉ Désautels.

59. — *Une mare sur les bords du Drac.* — Automne. Signé, fait en 1879.
H. 0ᵐ38. L. 0ᵐ59.
M. le commandant Margot.

60. — *Prairie du Rondeau.* — Fait vers 1879.
M. le Dʳ Rey, à Jarcieu (Isère).

61. — *Casque de Néron et Chamechaude.* — Signé, fait vers 1879.
H. 0ᵐ38. L. 0ᵐ58.
M. l'abbé Carra.

62. — *Le Drac et le massif de la Chartreuse.* — Fait vers 1879.
H. 0ᵐ37. L. 0ᵐ53.
M. l'abbé Ripert.

63. — *Bords du Drac.* — Automne. Vers 1879.
M. le Dʳ Rey, à Jarcieu (Isère).

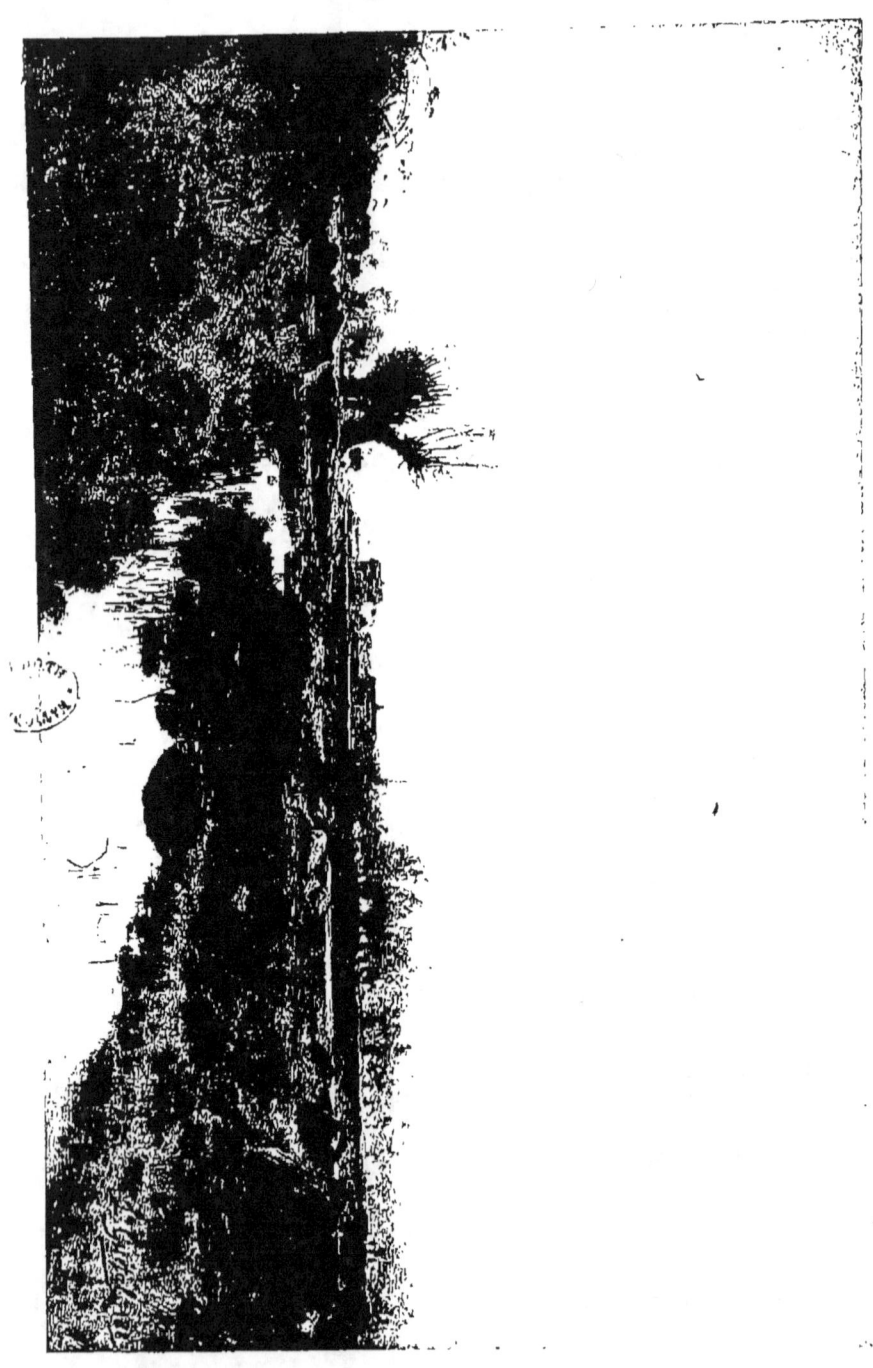

64. — *Névache.* — Signé, daté 1879.
 H. 0m62. L. 1m.

 M. Magnin.

65. — *Le Rhône, près de Vienne.* — Signé, daté 1879.
 H. 0m35. L. 0m50.

 M. Gustave Bonnet.

66. — *Fruits.* — Fait en 1879.
 H. 0m21. L. 0m32.

 M. l'abbé Albert Rey.

67. — *Fruits.* — Fait en 1879.
 H. 0m21. L. 0m32.

 M. l'abbé Albert Rey.

68. — *Environs du Séminaire.* — Dans le fond, la chaîne de la Chartreuse et la chaîne de Belledonne ; au milieu, le petit Séminaire ; en avant, les élèves du Séminaire herborisent sous la conduite de l'abbé Ginon et de l'abbé Faure. Effet du soir. Signé, daté 1880.
 H. 0m38. L. 0m62.

 M. l'abbé Ginon.

69. — *Massif de la Chartreuse vu du Drac.* — Fait en 1880.
 H. 0m38. L. 0m58.

 M. l'abbé Albert Rey.

70. — *Mare, près du Rondeau.* — Signé, daté 1880.
 H. 0m38. L. 0m58.

 M. Pillet.

71. — *Bosquet au bord de l'eau.* — A gauche, un petit bosquet; à droite, un grand arbre ; en avant, de l'eau et des joncs; ciel nuageux. Fait vers 1880.
 H. 0m20 L. 0m35.

 M. Chatrousse, architecte.

72. — *Chaîne de la Chartreuse.* — En avant, le Drac. Signé, fait en 1880.
H. 0m27. L. 0m44.
M. le commandant MARGOT.

73. — *Dans les Vouillants.* — A droite, la chaîne de Belledonne, couverte de neige. Automne. Signé, fait en 1880.
H. 0m38. L. 0m59.
M. le commandant MARGOT.

74. — *Haie d'arbres*, près du Rondeau. — Signé, daté 1880.
H. 0m25. L. 0m17.
M. Auguste REYNIER.

75. — *Canal de la Romanche*, près du Rondeau. — Signé, daté 1880.
H. 0m25. L. 0m17.
M. Auguste REYNIER.

76. — *Une Clairière.* — Signé, daté 1880.
H. 0m30. — L. 0m14.
M. le Dr MARMONIER.

77. — *Les bords du Drac.* — Signé, daté 1880.
H. 0m20. L. 0m34.
M. le Dr MARMONIER.

78. — *La Tour-sans-Venin.* — Fait vers 1880.
H. 0m27. L. 0m34.
M. Alphonse CHAPER.

79. — *Maison de campagne au Polygone.* — Fait en 1880.
M. Gustave BONNET.

80. — *Taillefer vu de Chamrousse.* — Fait vers 1880.
H. 0m26. L. 0m40.
M. l'abbé DOUILLET.

81. — *Le Taillefer.* — Aquarelle. Fait vers 1880.
H. 0m25. L. 0m39.
M. BRUN.

82. — *Les glaciers de la Meije vus de la Grave.* — Signé, daté 1880.
H. 0m55. L. 0m37.
M. Émile BARATIER, Md de tableaux.

83. — *Vue prise à Chamrousse.* — Au fond, la Moucherolle et le Col de l'Arc. Signé, fait vers 1880.
H. 0m35. L. 0m60.
M. le Dr TOURNAIRE, à Tain.

84. — *Les Environs de la Mure.* — Signé, fait vers 1880.
H. 0m20. L. 0m25.
Mgr Charles BELLEY.

85. — *Intérieur de Forêt, en Berry.* — Signé, daté 1880.
H. 0m27. L. 0m44.
M. GROS.

86. — *Allée de bouleaux, en Berry.* — Signé, fait vers 1880.
H. 0m20. L. 0m30.
M. Émile VIALLET, à Saint-Martin-le-Vinoux.

87. — *Étang de Pierrefitte, en Sologne.* — Signé, daté 1880.
H. 0m62. L. 1m.
M. Frédéric MASSON.

88. — *Étude en Sologne.* — Signé, daté 1880.
H. 0m28. L. 0m45.
M. Frédéric MASSON.

89. — *Étude en Sologne.* — Signé, daté 1880.
H. 0m28. L. 0m45.
M. Frédéric MASSON.

90. — *Bouquet d'arbres.* — Signé, daté 1880.
H. 0m37. L. 0m52.
M. l'abbé RIPERT.

91. — *Fleurs.* — Signé, daté 1880.
H. 0m25. L. 0m33.
Mme PÉCLET.

92. — *Paysage.* — Aquarelle. Signé, fait vers 1880.
H. 0m12. L. 0m20.
M. Barral.

93. — *Sous bois.* — Torrent. — Aquarelle. Fait vers 1880.
H. 0m27. L. 0m20.
M. Stener.

94. — *Arbres.* — Fusain. Fait vers 1880.
H. 0m58. L. 0m38.
M. Stener.

95. — *Environs du Rondeau.* — Soleil couchant en automne. Fait en 1881.
H. 0m73. L. 0m98.
M. Albert Martin.

96. — *Les Eaux-Claires.* — Signé, daté 1881.
H. 0m40. L. 0m30.
M. Chion.

97. — *Ferme du Séminaire.* — Signé, daté 1881.
H. 0m60. L. 0m90.
M. A. Couturier.

98. — *Le massif de la Chartreuse vu des bords du Drac.* — Signé, daté 1881.
M. l'abbé Devaux.

99. — *Aqueduc de Sassenage.* — Signé, fait vers 1881.
H. 0m60. L. 0m90.
M. A. Couturier.

100. — *Lisière de bois.* — Signé, fait vers 1881.
H. 0m35. L. 0m27.
M. A. Couturier.

101. — *Dans les Vouillants.* — Signé, daté 1881.
H. 0m65. L. 1m05.
Mme Désautels.

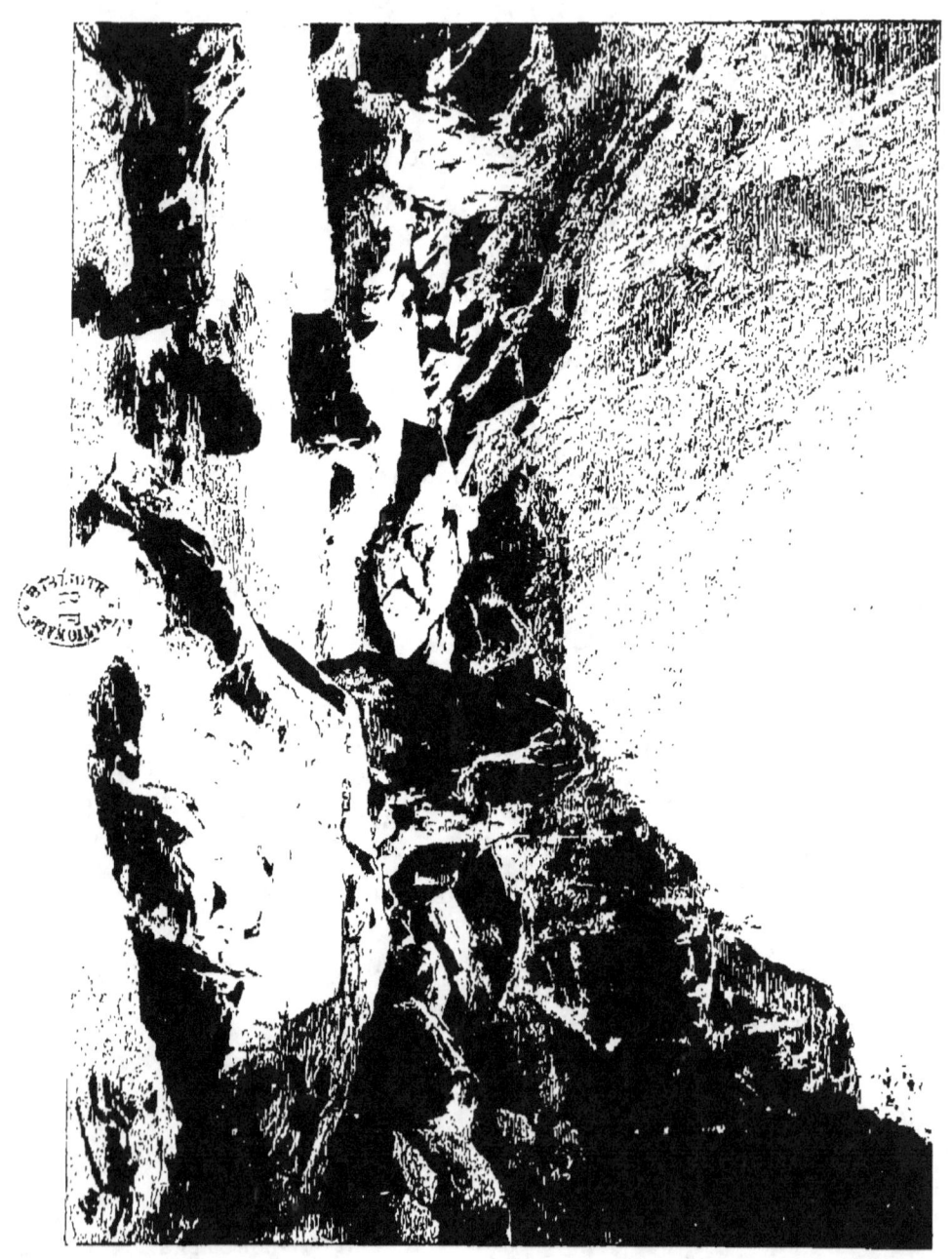

102. — *Le Casque de Néron.* — En avant, une mare. Signé, daté 1881.
 H. 0m40. L. 0m50.
<div align="right">M. Pion.</div>

103. — *Cascade de Sassenage.* — Signé, daté 1881.
 H. 0m46. L. 0m38.
<div align="right">M. Perrin.</div>

104. — *Massif d'arbres.* — A droite, les rochers de Chalve. Étude faite à Fontaine. Fait en 1881.
 H. 0m23. L. 0m35.
<div align="right">M. Émile Baratier, Md de tableaux.</div>

105. — *Torrent à la Motte-les-Bains* — Signé, daté 1881.
 H. 0m55. L. 0m67.
<div align="right">M. Gratien Charvet.</div>

106. — *Torrent à la Motte-les-Bains.* — Étude pour le tableau de M. Gratien Charvet. Fait en 1881.
 H. 0m28. L. 0m40.
<div align="right">Mme Désautels.</div>

107. — *Le Lac de l'Eychauda.* — Effet d'orage. Le lac surmonté à droite par de hauts rochers dont les clapiers inférieurs sont à moitié couverts de neige ; en avant, des touristes. Signé et daté 1881.
 H. 0m75. L. 1m.
<div align="right">M. Victor Nicolet.</div>

108. — *La Bérarde.* — Signé, daté 1881.
 H. 0m25. L. 0m35.
<div align="right">M. Saunier.</div>

109. — *Lac du Pontet,* au-dessus du Villard-d'Arène. Dans le fond, la Meije et ses glaciers ; en avant, trois personnages : M. l'abbé F***, M. C*** et M. A***. Signé, daté 1881.
 H. 0m23. L. 0m39.
<div align="right">M. l'abbé Faure.</div>

110. — *Église, hôtel et village de Ville-Vallouise.* — Signé, daté 1881.
H. 0^m25. L. 0^m35.
M. SAUNIER.

111. — *Ville-Vallouise.* — Temps de pluie. A gauche, le village, au pied duquel coule la Gyronde. Signé, daté 1881.
H. 0^m26. L. 0^m34.
M. MERCERON.

112. — *Le lac de la Roche-sous-Briançon.* — Signé, daté 1881.
H. 0^m40. L. 0^m60.
M. CHION.

113. — *Le lac Lovitel.* — Signé, daté 1881.
H. 0^m25. L. 0^m35.
M. REVILLOD.

114. — *Le lac Lovitel.* — Signé, daté 1881.
H. 0^m38. L. 0^m58.
M. PATURLE.

115. — *Vieilles maisons à Ville-Vallouise.* — Fait en 1881.
H. 0^m31. L. 0^m23.
M. DUGIT.

116. — *Rochers* (étude faite en Oisans). — Signé, daté 1881.
H. 0^m25. L. 0^m34.
M^me de MAISONVILLE.

117. — *Le Pelvoux* vu d'Ailefroide. — Fait vers 1881.
H. 0^m24. L. 0^m13.
M. Félix PERRIN.

118. — *Les Écrins, le Fifre, le Pic Coolidge et le Pelvoux.* — Fait en 1881.
H. 0^m22, L. 0^m25.
M. Félix PERRIN.

119. — *Chute du Glacier blanc et refuge Cézanne.* — Fait vers 1881.
H. 0m26. L. 0m33.

M. Félix Perrin.

120. — *Ville-Vallouise.* — Aquarelle. Fait vers 1881.
H. 0m26. L. 0m36.

M. Dumont.

121. — *Arbres au bord de l'eau.* — Aquarelle. Fait vers 1881.
H. 0m28. L. 0m22.

M. Émile Baratier, Md de tableaux.

122. — *Lac aux environs du Lautaret.* — Aquarelle. Fait vers 1881.
H. 0m16. L. 0m24.

M. le Colonel Salle.

123. — *Une ferme aux environs du Rondeau.* — A gauche, des arbres, une ferme; au milieu et dans le fond, le pic Saint-Michel. En avant, une paysanne et une vache. Printemps. Signé, daté 1882.
H. 0m37. L. 0m45.

Mme Pra.

124. — *Effet de neige.* — Haie d'arbres et prairie, près du Rondeau. Signé, daté 1882.
H. 0m26. L. 0m34.

M. Ferréol Perrin.

125. — *Une Écluse sur les bords du Drac.* — Signé, daté 1882.
H. 0m38. L. 0m58.

M. Étienne Recoura.

126. — *Une Mare aux environs du Rondeau.* — Effet d'automne. Fait vers 1882.
H. 0m17. L. 0m25.

M. Félix Perrin.

127. — *Une Mare aux environs du Rondeau.* — Signé, daté 1882.
H. 0^m45. L. 0^m55.
M. Pagès.

128. — *Une Mare dans la plaine du Rondeau.* — Dans le fond, le Mont-Rachais et le Saint-Eynard, à gauche ; la chaîne de Belledonne, à droite. Signé, fait vers 1882.
H. 0^m36. L. 0^m65.
M^me Jager.

129. — *Un chemin sur les bords du Drac.* — Étude. Signé, fait vers 1882.
H. 0^m27. — L. 0^m45.
M. Henri Capitant.

130. — *La vallée du Graisivaudan.* — Vue prise aux environs du Rondeau. Signé, fait vers 1882.
H. 0^m15. L. 0^m30.
M^gr Charles Bellet.

131. — *Prairies inondées au bord du Drac.* — Effet de Neige. Signé, daté 1882.
H. 0^m45. L. 0^m53.
M^me Péclet.

132. — *La Digue du Drac.* — Dans le fond, le Conex. Effet d'hiver. Signé, daté 1882.
H. 0^m38. L. 0^m58.
M. Georges Charpenay.

133. — *Bords du Drac.* — Coucher de soleil. Fait vers 1882.
H. 0^m20. L. 0^m40.
M. l'abbé Moyet.

134. — *Bords du Drac.* — Fait vers 1882.
H. 0^m12. L. 0^m21.
M. Ferréol Perrin.

135. — *Chemin aux Angenières, près Sassenage.* — Fait en 1882.
H. 0^m27. L. 0^m38.
M^me Péclet.

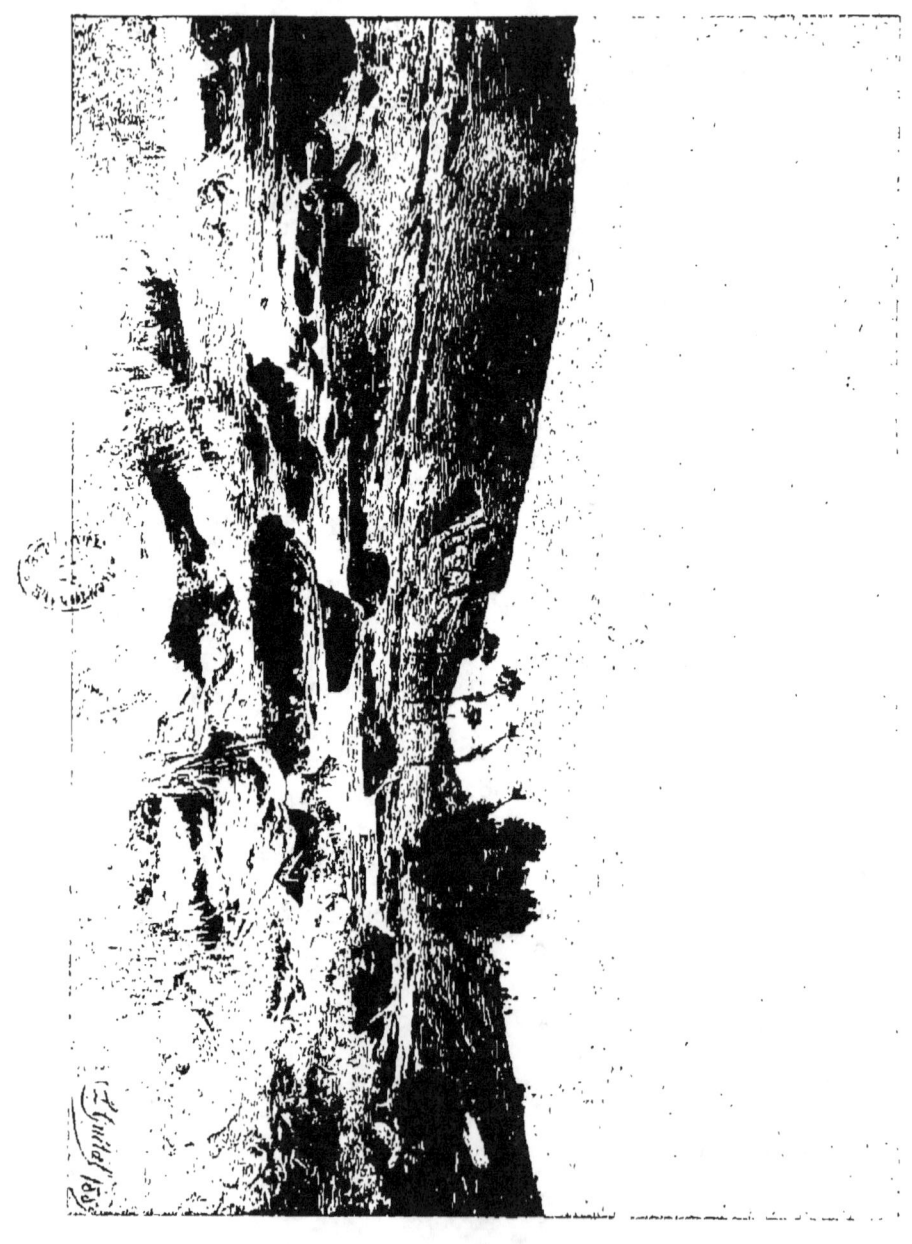

136. — *Ruisseau sous bois.* — Effet d'Automne. Signé, fait vers 1882.
 H. 1m20. L. 0m80.
 M. Félix Dumolard.

137. — *Sous-bois.* — Signé, fait vers 1882.
 H. 0m72. L. 0m50.
 M. André Breton.

138. — *Ruisseau sous bois*, près de la Motte-les-Bains. — Fait vers 1882.
 M. Félix Perrin.

139. — *Presbytère de Saint-Pierre-de-Paladru.* — Fait vers 1882.
 M. l'abbé Albert Rey.

140. — *Noyers au printemps.* — Fait en 1882.
 M. Bellet.

141. — *Paysage.* — Signé, daté 1882.
 H. 0m70. L. 1m.
 Mme Buis, à Vienne.

142. — *Torrent.* — Fait vers 1882.
 H. 0m38. L. 0m53.
 M. Hector Blanchet.

143. — *Rochers et arbres.* — Fait vers 1882.
 M. l'abbé Moyet.

144. — *Petit pont à Saint-Ismier.* — Fait en 1882.
 M. Brun, Md de tableaux.

145. — *Chaumière à Saint-Ismier.* — Fait vers 1882.
 H. 0m36. L. 0m48.
 M. l'abbé Douillet.

146. — *Noyers au printemps*, à Saint-Ismier. Fait en 1882.
 H. 0m28. L. 0m38.
 Mme Lacourbassière.

147. — *La Romanche.* — Signé, daté 1882.
H. 0m29. L. 0m46.
M. Paul THIBAUD.

148. — *Moulin au Freney-d'Oisans.* — Fait en 1882.
H. 0m35. L. 0m25.
M. l'abbé GINON.

149. — *Moulin au Freney-d'Oisans.* — Signé, daté 1882.
H. 0m78. L. 0m97.
M. BRUN, Md de tableaux.

150. — *Moulin au Freney-d'Oisans.* — Sous de grands arbres, on aperçoit le moulin et l'église du Freney. Signé, daté 1882.
H. 0m97. L. 0m78.
M. BRUN, Md de tableaux.

151. — *Les Écrins et le village des Étages.* — Fait vers 1882.
H. 0m25. L. 0m34.
M. Félix PERRIN.

152. — *La Meije,* vue du refuge du Châtelleret. — Fait vers 1882.
H. 0m25. L. 0m34.
M. Félix PERRIN.

153. — *Vallée de la Romanche, près de la Grave.* — Dans le fond, le glacier de Tabuchet. Signé, daté 1882.
H. 0m28. L. 0m46.
Mme Eugène CHAPER.

154. *Le Lautaret.* — Fait vers 1882.
H. 0m12. L. 0m20.
M. l'abbé DOUILLET.

155. — *Vallée d'Entraigues en Vallouise.* — Au milieu, le torrent courant entre des sapins ; dans le fond, des glaciers. Signé, daté 1882.
H. 0m73. L. 0m98.
Mme CHARPENAY.

156. — *Tableau du Club Alpin*, comprenant une dizaine de vues du Dauphiné. Au milieu du tableau, se trouvait primitivement une partie vide destinée à recevoir les noms des membres du Club. Cette partie a été remplacée ultérieurement par une vue de la Meije. Fait en 1882-1890.
H. 1m. L. 0m70.
Section de l'Isère du Club-Alpin-Français.

157. — *Portrait de M. l'abbé D****. — Fait en 1882.
H. 0m44. L. 0m34.
M. l'abbé Douillet.

158. — *Cantaloups*. — Fait vers 1882.
H. 0m37. L. 9m46.
M. l'abbé Albert Rey.

159. — *Nature morte*. — Chaudron, melon, pommes, etc. Signé, daté 1882.
H. 0m51. L. 0m78.
M. Saunier.

160. — *Nature morte*. — Vache, étude d'après un plâtre. Fait vers 1882.
H. 0m26. L. 0m35.
M. Émile Baratier, Md de tableaux.

161. — *Rochers et arbres*. — Aquarelle. — Fait vers 1882.
H. 0m20. L. 0m27.
M. Émile Baratier, Md de tableaux.

162. — *Étude à Sassenage*. — Aquarelle. Fait vers 1882.
H. 0m20. L. 0m30.
M. Émile Baratier, Md de tableaux.

163. — *Le Clapier de Saint-Christophe*. — Aquarelle. Fait vers 1882.
H. 0m28. L. 0m35.
M. de Vernisy.

164. — *Bouquet d'arbres.* — Aquarelle. Fait vers 1882.
H. 0m43. L. 0m29.
M. DE VERNISY.

165. — *Route de Proveyzieux.* — Encre de chine. Fait vers 1882.
H. 0m20. L. 0m34.
M. Émile BARATIER, Md de tableaux.

166. — *Paysage.* — Dessin à la plume et à l'encre de chine. Fait vers 1882.
H. 0m18. L. 0m28.
M. l'abbé CARRA.

167. — *Arbres au bord du lac de Paladru.* — Dessin à la plume. Fait vers 1882.
H. 0m30. L. 0m20.
Musée de Grenoble.

168. — *Les bords du Drac.* — A droite, des saules dépouillés s'élèvent au-dessus de la digue du Drac ; à gauche, des prairies inondées. Effet d'automne. Salon de 1883. Signé, daté 1883.
H. 1m20. L. 1m80.
M. ARNAUD, directeur de l'Enregistrement.

169. — *Une mare aux environs du Séminaire.* — Dans le fond, Comboire, le pic Saint-Michel et la montagne de Varces. Exposition de Grenoble de 1883. Signé, daté 1883.
H. 0m35. L. 0m53.
M. Antonin RECOURA.

170. — *Environs du Séminaire.* — Groupe d'arbres et prairies. Deux chèvres. Signé, daté 1883.
H. 0m53. L. 0m71.
M. l'abbé RIPERT.

171. — *Ferme du Rondeau.* — Signé, daté 1883.
H. 1m26. L. 1m60.
M. CARON.

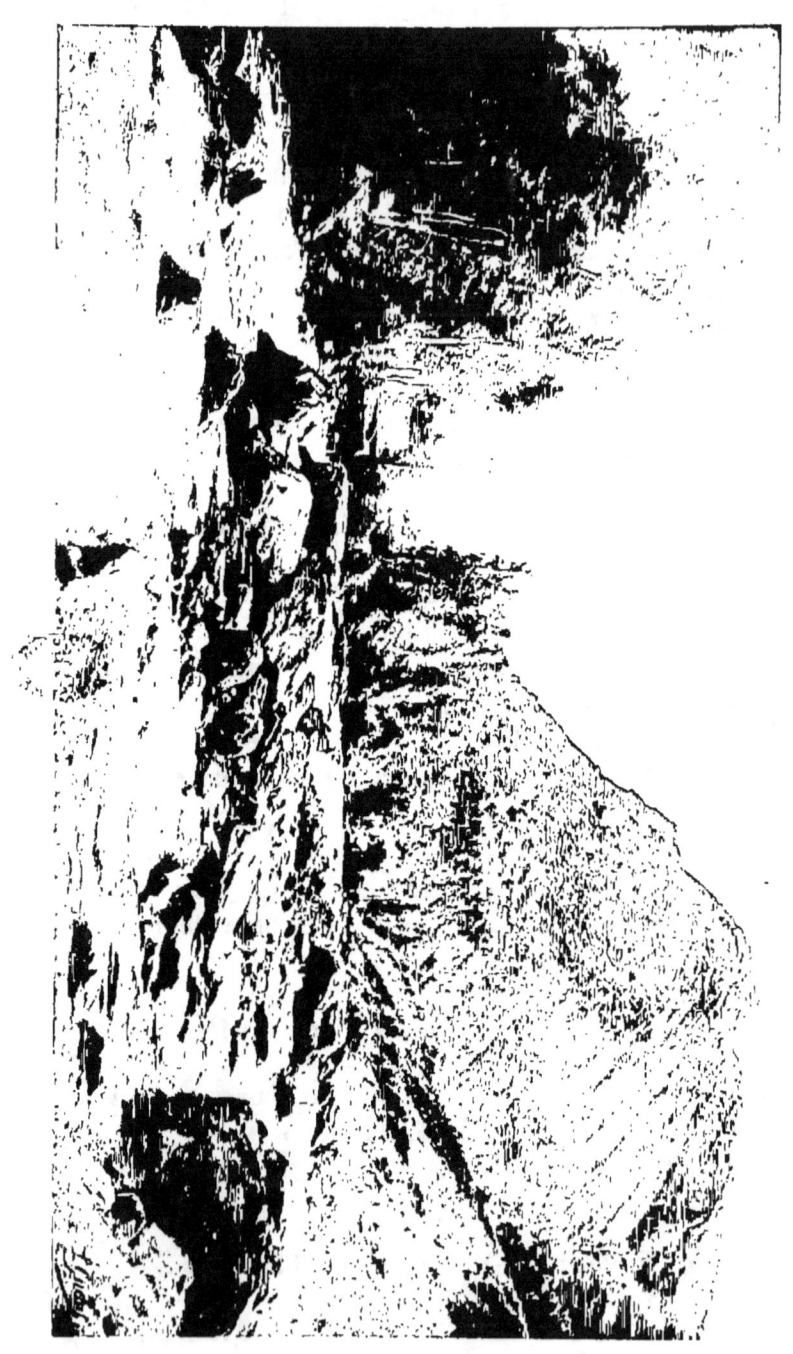

172. — *Prairies sur les bords du Drac.* — Signé, daté 1883.
 H. 0m33. L. 0m54.
 Mme Péclet.

173. — *Environs du Rondeau.* — Fait vers 1883.
 H. 0m35. L. 0m26.
 M. Hector Blanchet.

174. — *Environs du Rondeau.* — Signé, fait vers 1883.
 M. Champollion.

175. — *Environs du Rondeau.* — Fait vers 1883.
 H. 0m19. L. 0m32.
 M. Brun, Md de tableaux.

176. — *Effet de neige*, vue prise aux environs du Rondeau. — A gauche, Comboire ; en avant, une mare. Effet d'orage. Signé, fait vers 1883.
 H. 0m52. L. 0m79.
 M. Brun, Md de tableaux.

177. — *La digue du Drac.* — Fait vers 1883.
 H. 0m35. L. 0m55.
 M. Émile Baratier, Md de tableaux.

178. — *Casque de Néron.* — Signé, fait vers 1883.
 H. 0m40. L. 0m30.
 M. Villars.

179. — *La plaine de Grenoble vue de la Tour-sans-Venin.* — Dans le fond, le Massif de la Chartreuse, le Mont-Blanc et la Chaîne de Belledonne ; au milieu, les vallées du Drac et de l'Isère ; en avant, un chemin dans les rochers. Deux chèvres. Temps couvert. Signé, fait vers 1883.
 H. 0m66. L. 0m90.
 M. Valérien Perrin.

180. — *Le Ruisseau de Tavernolles.* — Fait vers 1883.
 H. 1m60. L. 1m.
 M. Brun, Md de tableaux.

181. — *Lac de Paladru.* — Fait vers 1883.
H. 0m22. L. 0m34.
M. Brun, Md de tableaux.

182. — *Étang et bouquet d'arbres.* — Signé, daté 1883.
H. 0m25. L. 0m34.
M. Paturle.

183. — *La Bérarde.* — On domine la vallée dans laquelle on aperçoit le village de la Bérarde et le torrent du Vénéon. Dans le fond, les glaciers de la Pilatte. Signé, daté 1883.
H. 0m54. L. 0m78.
M. Grolée.

184. — *Le Mont-Aiguille.* — En avant, des moutons. Signé, daté 1883.
H. 0m40. L. 0m28.
M. le Dr Petit.

185. — *Le Mont-Aiguille.* — Signé, fait en 1883.
H. 0m26. L. 0m40.
M. Valérien Perrin.

186. — *Le Village de Livet.* — Temps d'orage. Signé, fait en 1883.
H. 0m66. L. 0m90.
M. Valérien Perrin.

187. — *La Meije*, vue du Châtelleret. — Signé, daté 1883.
H. 0m45. L. 0m53.
M. Henry Duhamel.

188. — *La Brèche de la Meije et le Râteau*, vus des chalets de Chalvachère. — Signé, daté 1883.
H. 0m35. L. 0m50.
M. le Dr Gaché.

189. — *L'Hospice du Lautaret.* — Dans le fond, les glaciers de l'Homme. Fait en 1883.
H. 0m25. L 0m36.
M. l'abbé Faure.

190. — *Les Sept-Laux.* — Signé, daté 1883.
 H. 0m53. L. 0m80.
 M. Blanchet.

191. — *Les Sept-Laux.* — Signé, fait en 1883.
 H. 0m28. L. 0m44.
 M. Valérien Perrin.

192. — *Aile-Froide.* — En avant, le torrent ; plus loin, de grands sapins ; dans le fond, le Pelvoux. Signé, daté 1883.
 H. 0m71. L. 0m90.
 M. Valérien Perrin.

193. — *La lisière d'un bois, en Berry.* — Signé, daté 1883.
 H. 0m24. L. 0m42.
 M. de Loche.

194. — *Décoration de la Chapelle du Petit Séminaire.*
 I. Dans l'abside : *Couronnement de la Vierge* (d'après Flandrin), 7m.
 II. Dans la tribune : *Jésus-Christ bénissant les petits enfants* (copie), 8m.
 III. Chapelle de Notre-Dame-de-Lourdes. *Panorama de Lourdes* (en hémicycle). Fait en 1883-84.
 Petit Séminaire.

195. — *Aqueduc de Sassenage.* — Aquarelle. Fait vers 1883.
 H 0m67. L. 0m57.
 M. Genard.

196. — *Menu pour un dîner du Club Alpin.* — A gauche, la cascade du Furon, à Sassenage ; à droite, le texte encadré par des branches d'arbres ; en bas, le massif de la Chartreuse et la chaîne de Belledonne.
 H. 0m20. L. 0m27.
 M. Félix Perrin.

197. — *Saules au bord de l'eau.* — Eau-forte. Fait vers 1883.
 H. 0m16. L. 0m23.
 Musée de Grenoble.

198. — *Les bords du Drac.* — Signé, daté 1884.
 H. 1m30. L. 1m63.
 M. Ragis.

199. — *Mare, près du Rondeau.* — Signé, daté 1884.
 H. 0m34. L. 0m54.
 Mme de Taillas.

200. — *Plaine du Rondeau.* — Crépuscule. Fait en 1884.
 H. 0m19. L. 0m27.
 M. Victor Barjon.

201. — *Effet de neige.* — Mare aux environs du Séminaire. Signé, daté 1884.
 H. 0m35. L. 0m53.
 M. Antonin Recoura.

202. — *Le Furon à Sassenage.* — Signé, fait vers 1884.
 H. 0m34. L. 0m24.
 M. Perret.

203. — *Mare sur la lisière d'un bois.* — Signé, fait vers 1884.
 H. 0m25. L. 0m35.
 M. le Dr Petit.

204. — *Ferme dans un bois.* — Signé, fait vers 1884.
 H. 0m22. L. 0m35.
 M. Perret.

205. — *Vue de l'Échaillon.* — A droite, l'Échaillon; dans le fond, les montagnes de la Chartreuse au-dessus de Voreppe; en avant, l'Isère. Un chasseur et un chien. Signé, daté 1884.
 H. 0m88. L. 1m30.
 M. Georges Biron.

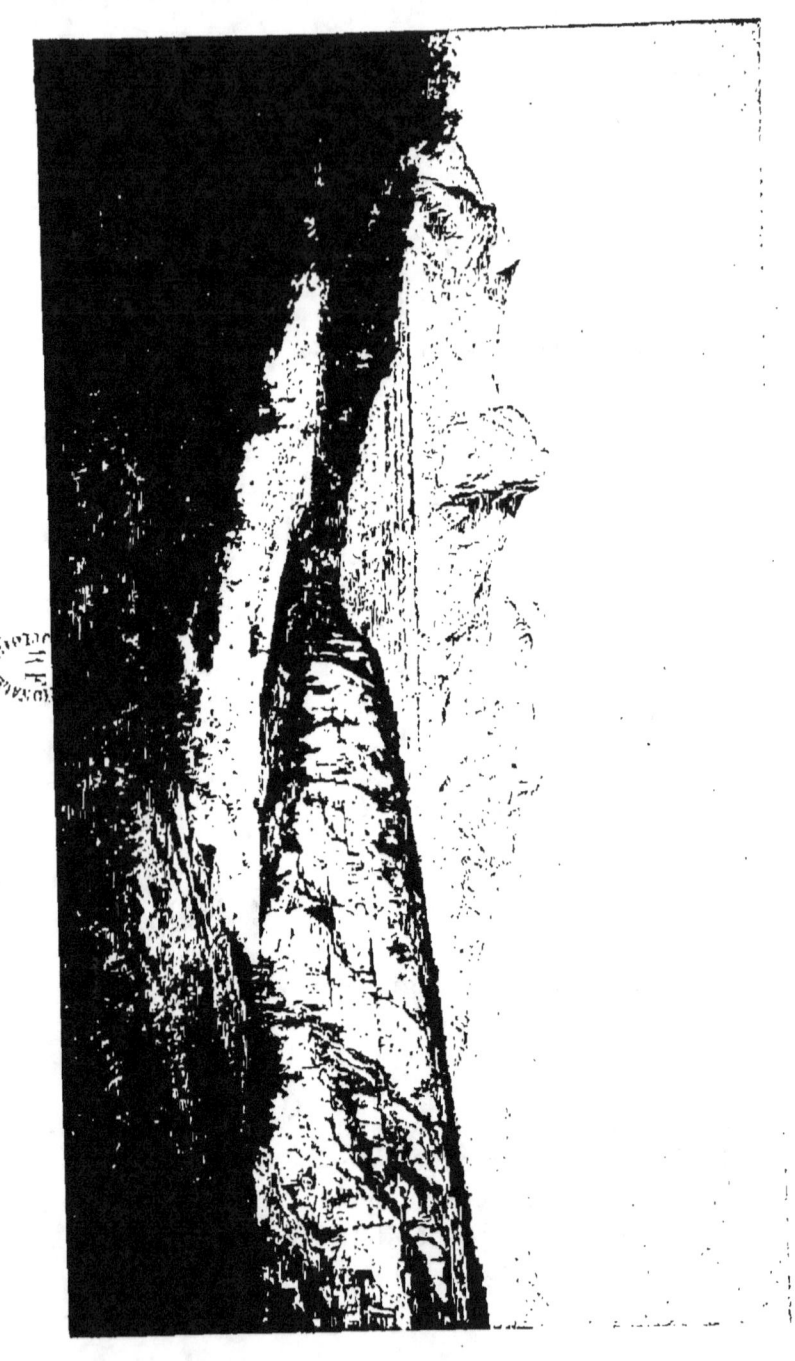

206. — *Étude* pour le tableau précédent — Signé, fait en 1884.
 H. 0m26. L. 0m40.
 M. Georges BIRON.

207. — *Étude* pour le tableau précédent. — Signé, fait en 1884.
 H. 0m26. L. 0m40.
 M. Georges BIRON.

208. — *Le Bac de l'Échaillon.* — Signé, fait en 1884.
 H. 0m20. L. 0m32.
 M. Émile BARATIER, Md de tableaux.

209. — *Étude d'arbres à Moirans.* — Signé, fait en 1884.
 H. 0m26. L. 0m34.
 M. Victor BARJON.

210. — *Lac de Paladru.* — Signé, fait en 1884.
 H. 0m23. L. 0m33.
 M. Victor BARJON.

211. — *Le Pont du Vénéon, à Bourgdarud.* — Temps couvert. Fait vers 1884.
 H. 0m28. L. 0m44.
 M. l'abbé SENNEQUIER.

212. — *Le Repastil d'Auzers, en Berry.* — Étude pour le tableau du Salon de 1885. Signé, daté 1884.
 H. 0m31. L. 0m53.
 M. MERCERON.

213. — *La Creuse.* — La rivière coule de droite à gauche. A gauche, des collines ; à droite, la berge de la rivière et un massif d'arbres. Signé, daté 1884.
 H. 0m30. L. 0m54.
 M. COLLET.

214. — *Vallon dans la Creuse.* — Signé, daté 1884.
 H. 0m37. L. 0m60.
 Mme PÉCLET.

215. — *Cailloux dans le lit de la Creuse*. — Signé, daté 1884.
H. 0m36. L. 0m60.
M. Émile Baratier, Md de tableaux.

216. — *Vue prise dans le Trièves*. — Signé, daté 1884.
H. 0m34. L. 0m55.
M. Montmayeur.

217. — *Soleil couchant sur la Bastille*. — Temps d'orage. Aquarelle. Signé, daté 1884.
H. 0m50. L. 0m35.
M. Berthoin.

218. — *L'Aqueduc de Sassenage*. — Aquarelle. Signé, daté 1884.
H. 0m50. L. 0m35.
M. Berthoin.

219. — *Le pont de Sassenage*. — Aquarelle. Fait vers 1884.
M. de Réneville.

220. — *Sous bois*. — En avant, deux vaches et une bergère. Aquarelle. Fait vers 1884.
Mlle Martin.

221. — *La première neige*, vue prise sur les bords de la digue du Drac. Salon de 1885.
H. 1m. L. 1m60.
Musée de Grenoble.

222. — *Le Repastil d'Auzers, en Berry*. — Une ligne de collines au pied de laquelle apparaissent quelques fermes ; en avant, des prairies marécageuses ; à droite, un petit coteau boisé. Salon de 1885. Signé, daté 1885.
M. Trillat.

223. — *La ferme du Séminaire*. — Fait vers 1885.
M Pillet.

224. — *Écluses et saules, près du Rondeau.* — Fait vers 1885.
H. 0^m29. L. 0^m46.
<div align="right">M. Émile BARATIER, M^d de tableaux.</div>

225. — *Le Casque de Néron.* — Au premier plan, de l'eau et des prairies émaillées de fleurs ; à gauche, de grands arbres, au fond, le Casque de Néron et la montagne de Rochepleine. Signé, daté 1885.
H. 0^m53. L. 0^m80.
<div align="right">M. le baron de la CHANCE, à Fontanil.</div>

226. — *Entrée de Sassenage,* vue prise sur le petit chemin de Fontaine. — Fait vers 1885.
H. 0^m32. L. 0^m46.
<div align="right">M. Félix VIALLET.</div>

227. — *Broussailles au bord d'une mare.* — Signé, daté 1885.
H. 0^m33. L. 0^m28.
<div align="right">M^me DE MAISONVILLE.</div>

228. — *Vallée de la Morge,* près Moirans. — Fait vers 1885.
H. 0^m33. L. 0^m47.
<div align="right">M. Émile BARATIER, M^d de tableaux.</div>

229. — *Vallée de la Morge,* près de Moirans. — Effet du couchant. Grands arbres. Une vache au bord de l'eau. Signé, daté 1885.
H. 0^m71. L. 0^m98.
<div align="right">M^me TORCHON.</div>

230. — *Vue prise à Crémieu.* — A gauche, des rochers ; au milieu, des arbres et une maison. Signé, fait vers 1885.
H. 0^m22. L. 0^m33.
<div align="right">M. Georges CHARPENAY.</div>

231. — *La vallée du Rhône, à Condrieu.* — A gauche, les coteaux boisés de Condrieu ; à droite, le Pilat et les montagnes de l'Ardèche. Signé, daté 1885.
H. 0^m33. L. 0^m54.
<div align="right">M. MERCERON.</div>

232. — *Pont dans une gorge boisée.* Signé, fait vers 1885.
M. Perrin (doreur).

233. — *Le Petit-Galibier.* — En avant, un gros rocher. Fait vers 1885.
H. 0ᵐ25. L. 0ᵐ35.
M. Félix Viallet.

234. — *Un pont sur l'Eau-d'Olle, près d'Allemont (Oisans).* Signé, fait vers 1885.
H. 0ᵐ35. L. 0ᵐ20.
M. Félix Novo, lieutt au 9ᵉ régt de hussards.

235. — *Étude.* — Fait vers 1885.
H. 0ᵐ26. L. 0ᵐ40
M. Caron

236. — *Étude.* — Fait vers 1885.
H. 0ᵐ26. L. 0ᵐ40.
M. Caron.

237. — *Soleil couchant.* — Signé, daté 1885.
H. 0ᵐ19. L. 0ᵐ33.
M. A. Albertin.

238. — *Bouquet d'arbres.* — Signé, daté 1885.
H. 0ᵐ19. L. 0ᵐ35.
M. A. Albertin.

239. — *Les Sept-Laux.* — Fait vers 1885.
H. 0ᵐ29. L. 0ᵐ45.
M. Brun.

240. — *Bouquet d'arbres, à Gerbey.* — Signé, daté 1885.
H. 0ᵐ24. L. 0ᵐ16.
Mlle Eugénie Perroud.

241. — *Sous-bois, dans le Berry.* — Fait vers 1885.
H. 0ᵐ23. L. 0ᵐ38.
M. Brun.

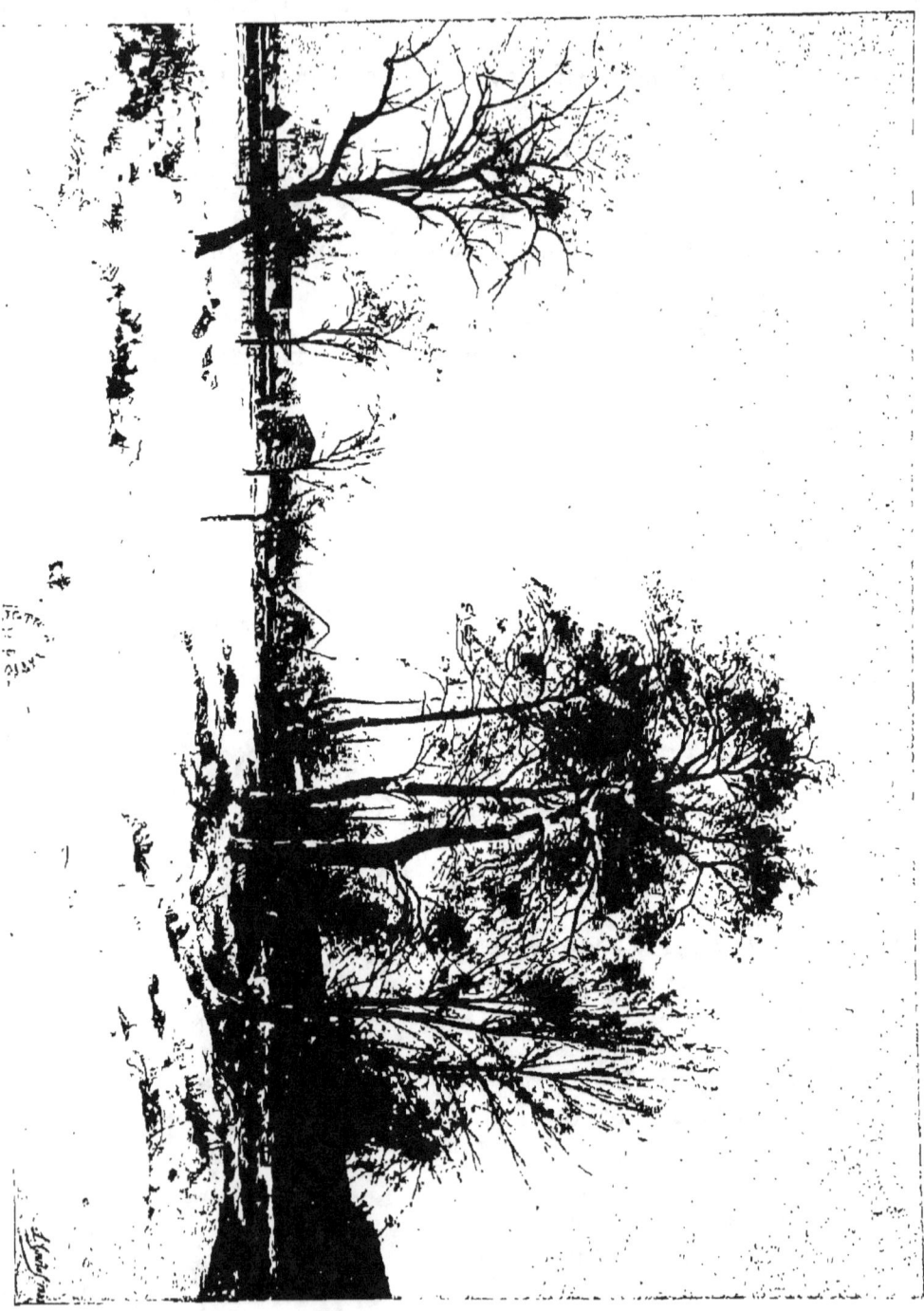

242. — *Étude d'après le plâtre. Une vache.* — Fait vers 1885.

M. Pillet.

243. — *Chrysanthèmes.* — Signé, daté 1885.
H. 1ᵐ. L. 0ᵐ90.

M. Perret.

244. — *Pot de géranium.* — Fait vers 1885.

M. Champollion.

245. — *Massif d'arbres sur les bords du Drac.* — Effet du soir. Fin d'automne. Aquarelle. Signé, fait en 1885.
H. 0ᵐ40. L. 0ᵐ24.

M. l'abbé Guiguet.

246. — *Le Casque de Néron.* — Aquarelle. Fait vers 1885.
H. 0ᵐ23. L. 0ᵐ34.

M. le Colonel Salle.

247. — *Le Drac et le Massif de la Chartreuse.* — Aquarelle. Fait vers 1885.
H. 0ᵐ25. L. 0ᵐ40.

M. le Colonel Salle.

248. — *Le Furon.* — Encre de chine. Fait vers 1885.
H. 0ᵐ25. L. 0ᵐ41.

M. Félix Perrin.

249. — *Projet de décor* pour le théâtre du Petit Séminaire. Encre de chine. Fait en 1885.
H. 0ᵐ36. L. 0ᵐ25.

M. l'abbé Douillet.

Nous rappelons à propos de ce dessin que l'abbé Guétal, de 1869 à 1889, a fait de nombreux décors pour le théâtre du Séminaire, environ une vingtaine. Il en subsiste quelques-uns, notamment une forêt (en 1878), un décor égyptien (en 1880), une prison (en 1889). En outre, l'abbé Guétal a peint le rideau (vue du Séminaire et des chaînes de la Chartreuse et de Belledonne 1876). Sur les côtés du théâtre, deux grands panneaux de fleurs (faits vers 1876).

250. — *Le lac de l'Eychauda*. — Signé, daté 1886. Salon de 1886. (3^me médaille).
$\hspace{6cm}$ Musée de Grenoble.

251. — *La Mare du chemin Meney*. — Effet de neige. Vue prise à gauche du chemin de fer de Grenoble à Gap, sur l'emplacement actuel des casernes des chasseurs alpins. (Exposition de Grenoble, 1886). H. 0m21. L. 0m33.
$\hspace{6cm}$ M. Marcel REYMOND.

252. — *Le rocher de Comboire*. — Signé, daté 1886. H. 0m32. L. 0m52.
$\hspace{6cm}$ M. CHAUVET.

253. — *Sous-bois*. — Étude. Signé, fait vers 1886. H. 0m32. L. 0m52.
$\hspace{6cm}$ M. CHAUVET.

254. — *Étude d'arbres*, au Rondeau. En avant, une vache et un chien. Fait en 1886. H. 0m37. L. 0m24.
$\hspace{6cm}$ M. l'abbé DOUILLET.

255. — *Ruisseau sous bois*. — Signé, daté 1886. H. 0m32. L. 0m45.
$\hspace{6cm}$ M. le capitaine DUMONT.

256. — *La Romanche à Séchilienne*. — Signé, daté 1886. H. 0m30. L. 0m40.
$\hspace{6cm}$ M. GUEYMARD.

257. — *Verger*. — Fait vers 1886. H. 0m32. L. 0m40.
$\hspace{6cm}$ M. Pierre THIBAUD.

258. — *Le lac de l'Eychauda*. — Fait en 1886. H. 0m90. L. 0m70.
$\hspace{6cm}$ Mme POULAT.

259. — *Lac de l'Eychauda.* — Signé, daté 1886.
 H. 0^m90. L. 0^m70.

 M^me Bouvret-Rocour.

260. — *Lac de l'Eychauda.* — Signé, fait vers 1886.
 H. 0^m33. L. 0^m24.

 M. Durand.

261. — *Ville-Vallouise.* — Fait vers 1886.
 H. 0^m29. L. 0^m45.

 M. Brun, M^d de tableaux.

262. — *Le Vénéon.* — Signé, fait vers 1886.
 H. 0^m27. L. 0^m21.

 M^lle Henry.

263. — *Une Vallée dans le Briançonnais.* — Temps d'orage. Une montagne éclairée en rose par le couchant. Signé, daté 1886.
 H. 0^m26. L. 0^m40.

 M. Émile Baratier, M^d de tableaux.

264. — *Étude de cailloux sur le Vénéon, à la Bérarde.* — Fait vers 1886.
 H. 0^m30. L. 0^m45.

 M. Ferréol Perrin.

265. — *Le hameau de Rif-du-Sap, en Valgaudemar.* — Fait vers 1886.
 H. 0^m52. L. 0^m72.

 M. Henri Piollet.

266. — *Les bords de la Séchelle, à Crozant.* — Signé, fait vers 1886.
 H. 0^m52. L. 0^m79.

 M. Revollier.

267. — *Prairies.* — Étude faite à Néris. Fait vers 1886.

 M. Charignon.

268. — *Autour du Petit Séminaire.* — Prairie émaillée de fleurs avec de grands arbres. Signé, daté 1887.
H. 0m92. L. 0m72.
M. Camille CHARLES.

269. — *Massif d'arbres sur la digue du Drac.* — Signé, daté 1887.
H. 0m29. L. 0m18.
Mme PÉCLET.

270. — *Vue prise au-dessus de Fontaine.* — En avant, le village de Fontaine ; dans le fond, la chaîne de la Chartreuse et la chaîne de Belledonne. Fait en 1887.
H. 0m92. L. 0m35.
M. l'abbé DOUILLET.

271. — *Les Buissières*, près de Sassenage. — Au milieu de rochers se dressent de grands arbres au travers desquels on aperçoit le Rachais. Effet du soir en automne. Signé, daté 1887.
H. 1m. L. 1m43.
M. TRILLAT.

272. — *Broussailles.* — Signé, daté 1887.
H. 0m26. L. 0m50.
M. PAGÈS.

273. — *Étude.* — Fait vers 1887.
M. CHAMPOLLION.

274. — *Étude.* — Fait vers 1887.
M. CHAMPOLLION.

275. — *Le lac de Paladru.* — Signé, fait vers 1887.
H. 0m28. L. 0m45.
Mlle HENRY.

276. — *La vallée d'Entraigues en Vallouise.* — Signé, daté 1887. Salon de 1887.
H. 1m80. L. 2m60.
Petit Séminaire.

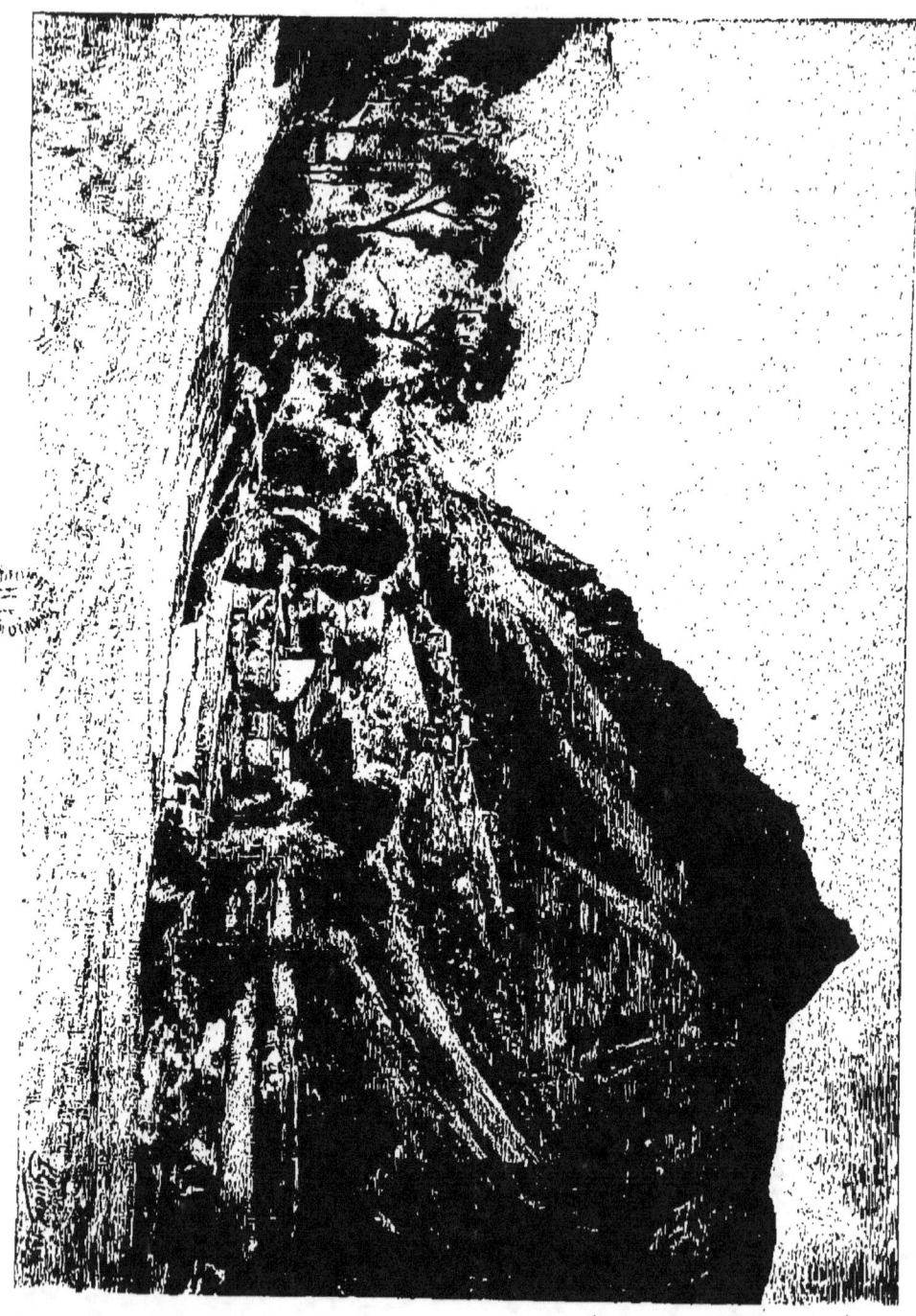

277. — *Environs du Rondeau*. — Une prairie et des arbres ; une petite fille cueille des fleurs. Signé, daté 1887.
H. 0m26. L. 0m40.
Mgr ROZIER.

278. — *Une vallée dans le Briançonnais*. — Signé, daté 1887.
H. 1m14. L. 2m60.
M. l'abbé DOUILLET.

279. — *La vallée de la Bonne*. — Dans le fond, la montagne d'Entraigues et l'entrée des gorges du Périer et de Valjouffrey ; à droite, la montagne des Augelas. Effet du matin. Signé, daté 1887.
H. 0m75. L. 0m95.
M. Paul PERRIN.

280. — *Clapier de Saint-Christophe*. — Signé, daté 1887.
H. 0m26. L. 0m35.
Mme Eugène CHAPER.

281. — *La Bérarde*. — Signé, daté 1887.
H. 0m44. L. 0m81.
M. Louis SISTERON.

282. — *Glaciers de la Bérarde*. — Fait vers 1887.
H. 0m32. L. 0m46.
M. DUGLOU.

283. — *Le Vénéon*. — Fait vers 1887.
H. 0m32. L. 0m46.
M. DUGLOU.

284. — *Le Vénéon*. — Signé, fait vers 1887.
H. 0m24. L. 0m35.
M. le Dr ALLARD.

285. — *Le Vénéon*. — Dans le fond, Aile-Froide. Signé, fait en 1887.
H. 0m30. L. 0m44.
M. PAYRE.

286. — *La Bérarde.* — Le torrent cherche un passage au milieu de gros rochers ; à gauche, la vallée des Étançons ; au fond, la Tête de Charrière, la Roche d'Alvau et le vallon de Bonne-Pierre ; à droite, la vallée de la Pilatte. Signé, fait vers 1887.
H. 0m55. L. 0m70.
<div style="text-align:right">M. Hareux.</div>

287. — *Étude.* — Des arbres sur les pentes arides d'une montagne. Fait vers 1887.
H. 0m27. L. 0m40.
<div style="text-align:right">M. Hareux.</div>

288. — *Un vallon boisé*, près de Néris. — Signé, daté 1887.
H. 0m27. L. 0m40.
<div style="text-align:right">Mlle Martin.</div>

289. — *Bouquet d'arbres.* — Étude faite à Néris. Signé, daté 1887.
H. 0m38. L. 0m25.
<div style="text-align:right">M. Paul Fournier.</div>

290. — *Un vallon dans la Creuse.* — Signé, daté 1887.
H. 0m60. L. 0m90.
<div style="text-align:right">M. Marius Ravat.</div>

291. — *Un vallon dans la Creuse.* — Signé, fait en 1887. Étude pour le tableau précédent.
H. 0m23. L. 0m35.
<div style="text-align:right">M. Marius Ravat.</div>

292. — *Paysage d'été dans la Creuse.* — Fait vers 1887.
H. 0m30. L. 0m50.
<div style="text-align:right">Mgr Charles Bellet.</div>

293. — *Effet de neige.* — Salon de 1888. Exposition universelle de 1889. A obtenu à l'Exposition universelle une médaille d'argent. Signé, fait en 1888.
<div style="text-align:right">M. Jules Second.</div>

294. — *Effet de neige.* — Étude pour le tableau précédent. Fait en 1888.

M. le Dr Faure.

295. — *Effet de neige.* — A droite, des arbres dépouillés ; une éclaircie dans les nuages laisse apparaître le soleil. Signé, daté 1888.
H. 0m25. L. 0m37.

M. l'abbé Ginon.

296. — *Environs du Rondeau.* — Effet de neige. Signé, fait en 1888.
H. 0m73. L. 0m51.

Mlle Teynard.

297. — *Vue prise au Rondeau.* — Effet du printemps. Fait en 1888.
H. 0m22. L. 0m45.

Mgr Charles Bellet.

298. — *Étude de pommiers.* — Étude faite dans les prairies du Séminaire. Signé, fait vers 1888.
H. 0m34. L. 0m57.

M Louis Guigonnet.

299. — *Le massif de la Grande-Chartreuse vu des Vouillans.* — Effet d'été. Première recherche pour le tableau du Salon de 1889. Fait en 1888.

M. Émile Baratier, Md de tableaux.

300. — *Le massif de la Grande-Chartreuse vu des Vouillans.* — Automne. Étude pour le tableau du Salon de 1889. Fait en 1888.
H. 0m45. L. 0m64.

M. Émile Baratier, Md de tableaux

301. — *Massif de la Grande-Chartreuse vu des Vouillans.* — Étude pour le tableau du Salon de 1889. Fait en 1888.
H. 0m25. L. 0m50.

M. de la Tour.

302. — *Les Vouillans.* — Dans le fond, les montagnes de la Chartreuse. — Signé, fait vers 1888.
H. 0m45. L. 1m20.
Mgr Charles BELLET.

303. — *Le Conex vu des hauteurs de Seyssinet.* — Soleil couchant. Fait vers 1888.
H. 0m21. L. 0m31.
M. l'abbé DOUILLET.

304. — *Le Casque de Néron vu des bords du Drac.* — Fait vers 1888.
H. 0m20. L. 0m32.
M. BRUN, Md de tableaux.

305. — *Le Casque de Néron vu des bords du Drac.* — Fait vers 1888.
H. 0m21. L. 0m26.
M. BRUN, Md de tableaux.

306. — *Le Vénéon.* — Le torrent coule, encaissé, entre de hautes montagnes. — Dans le fond, le sommet de la Tête de Charrière doré par le soleil couchant. Signé, daté 1888.
H. 0m70. L. 0m94.
M. GUIGNIER.

307. — *La Bérarde.* — Le torrent des Étançons ; au fond, Aile-Froide et la Pilatte. Signé, fait vers 1888.
H. 0m30. L. 0m45.
M. le Dr BERGER.

308. — *La Bérarde.* — Signé, daté 1888.
H. 0m86. L. 1m34.
M. le Dr GIRARD.

309. — *La Vallée de la Bérarde.* — Signé, daté 1888.
H. 0m98. — L. 1m60.
M. VILLEROY.

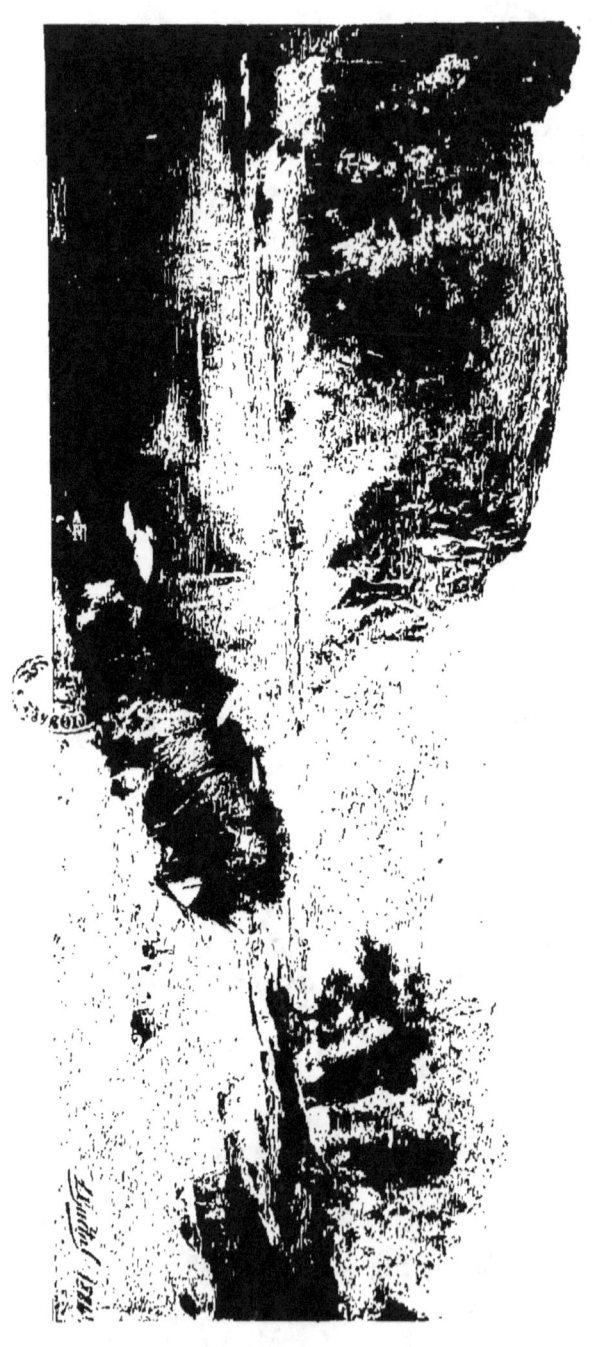

310. — *La vallée de la Pilatte.* — Dans le fond, le Rouget, la Tête de la Maye, la Gandolière et le Râteau. Signé, daté 1888.
H. 0m52. L. 0m80.
M. Félix VIALLET.

311. — *Le col des Ardoisières à la Grave*, vue prise près de la Grave. La rivière coule au fond de la vallée dominée à droite par des montagnes. (Salon de Grenoble 1890). Fait en septembre 1888. Signé, daté 1889.
H. 0m60. L. 0m90.
M. LESCOT.

312. — *La Romanche*, vue prise près de la Grave. — La rivière coule de gauche à droite entre de gros cailloux ; au fond, à droite, le glacier de Tabuchet. Fait en septembre 1888. Signé, daté 1889.
H. 0m35. L. 0m65.
M. LESCOT.

313. — *Les glaciers de la Meije.* — Signé, fait vers 1888.
H. 0m80. L. 1.30.
M. le vicomte Albert DE BASÉ DE COMOGNE, Château de Temploux (Belgique).

314. — *La Meije.* — Fait vers 1888.
H. 0m35. L. 0m18.
Mgr Charles BELLET.

315. — *La Romanche*, près de la Grave. — Fait en 1888.
H. 0m27. L. 0m44.
M. Georges CHARPENAY.

316. — *La Romanche.* — Fait vers 1888.
H. 0m27. L. 0m40.
Mlle MARTIN.

317. — *La Romanche.* — Fait vers 1888.
H. 0m28 L. 0m45.
M MARTIN, à Voiron.

318. — *Le torrent de Chalvachère.* — Un petit pont est jeté sur le torrent qui sort d'une gorge étroite et profonde ; à gauche, des pâturages ; à droite, une forêt de mélèzes ; au-dessus, le glacier du Tabuchet et la Meije. Signé, fait en 1888.
H. 1m. L. 0m65.
M. Henri Reynier.

319. — *La Meije.* — Signé, fait vers 1888.
H. 1m. L. 0m65.
Mgr Charles Bellet.

320. — *Les Fréaux.* — Fait en 1888.
H. 0m36. L. 0m64.
M. le colonel de Beylié.

321. — *Les Fréaux, près la Grave.* — A droite, des pentes couvertes de mélèzes et surmontées du glacier de Tabuchet ; à gauche, le village ; au milieu, des arbres. Fait en 1888. Signé, daté 1889.
H. 0m73 L. 1m32.
M. Trillat.

322. — *La Grave.* — Signé, fait vers 1888.
H. 0m30. L. 0m60.
Mgr Charles Bellet.

323. — *Étude de montagnes.* — Signé, fait vers 1888.
H. 0m30. L. 0m45.
M. le Dr Berger.

324. — *Rochers au bord de la Creuse.* — Signé, daté 1888.
H. 0m42. L. 0m66.
M. le colonel Salle.

325. — *La Creuse.* — Fait vers 1888.
H. 0m30. L. 0m40.
M. le Dr Allard.

326. — *Coteaux et massif d'arbres, dans la Creuse.* — Fait vers 1888.
H. 0m22. L. 0m38.
M. Émile Baratier, M^d de tableaux.

327. — *La Creuse.* — Fait vers 1888.
H. 1m72. L. 2m62.
M. Teynard.

328. — *Une ferme dans le Berry.* — Signé, fait vers 1888.
H. 0m30. L. 0m40.
M^me Desautels.

329. — *Vallée boisée dans le Berry.* — Fait vers 1888.
H. 0m27. L. 0m40.
M. Émile Baratier, M^d de tableaux.

330. — *Paysage*, près Sassenage. — Encre de chine. Fait vers 1888.
H. 0m19. L. 0m11.
M. Émile Baratier, M^d de tableaux.

331. — *Chemin des Angenières, près de Sassenage.* — Dessin. Fait vers 1888.
M^lle Louise Faugeron.

332. — *Saint-Jean-de-Bournay.* — Dessin à la plume, fait pour le frontispice du livre : les *Rasimole*. Fait en 1888.
H. 0m15. L. 0m22.
M. l'abbé Ginon.

333. — *En tête pour le livre du père Tasse.* — Projet primitif pour l'*Annuaire de la Société des Touristes du Dauphiné*. Fait vers 1888.
H. 0m80. L. 0m54.
M. Émile Baratier, M^d de tableaux.

334. — *Projet de couverture pour l'Annuaire de la Société des Touristes du Dauphiné.* — Encre de chine. Fait vers 1888.
H. 0m30. L. 0m18.
M. l'abbé Douillet.

335. — *Le Château de Vizille.* — Lavis. Dessiné pour la *Révolution en Dauphiné*, de M. Xavier Roux. Fait en 1888.
Mme veuve Richard.

336. — *Le Massif de la Grande-Chartreuse vu des Vouillans.* — Salon de 1889. Signé, daté 1889.
H. 1m45. L. 2m58.
M. Félix Viallet.

337. — *Étude* faite dans les prairies du Rondeau, près de la digue du Drac. — Salon du Champ de Mars de 1891. Signé, fait en 1889.
Mlle Teynard.

338. — *Effet de neige*, au Rondeau. — Signé, daté 1889.
H. 0m75. L. 1m30.
M. Brun, Md de tableaux.

339. — *Saules sur la digue du Drac.* — Effet d'hiver. Signé, daté 1889.
H. 0m31. L. 0m44.
M. le colonel de Beylié.

340. — *Au bord du Drac.* — A gauche, la digue et de grands arbres dépouillés ; à droite, le Drac et le rocher de Comboire. Signé, fait vers 1889.
H. 0m40. L. 0m26.
M. Dugit.

341. — *Bords du Drac.* — Un arbre à gauche. A droite, Comboire. Printemps. Signé, fait vers 1889.
H. 0m32. L. 0m44.
Jomaron.

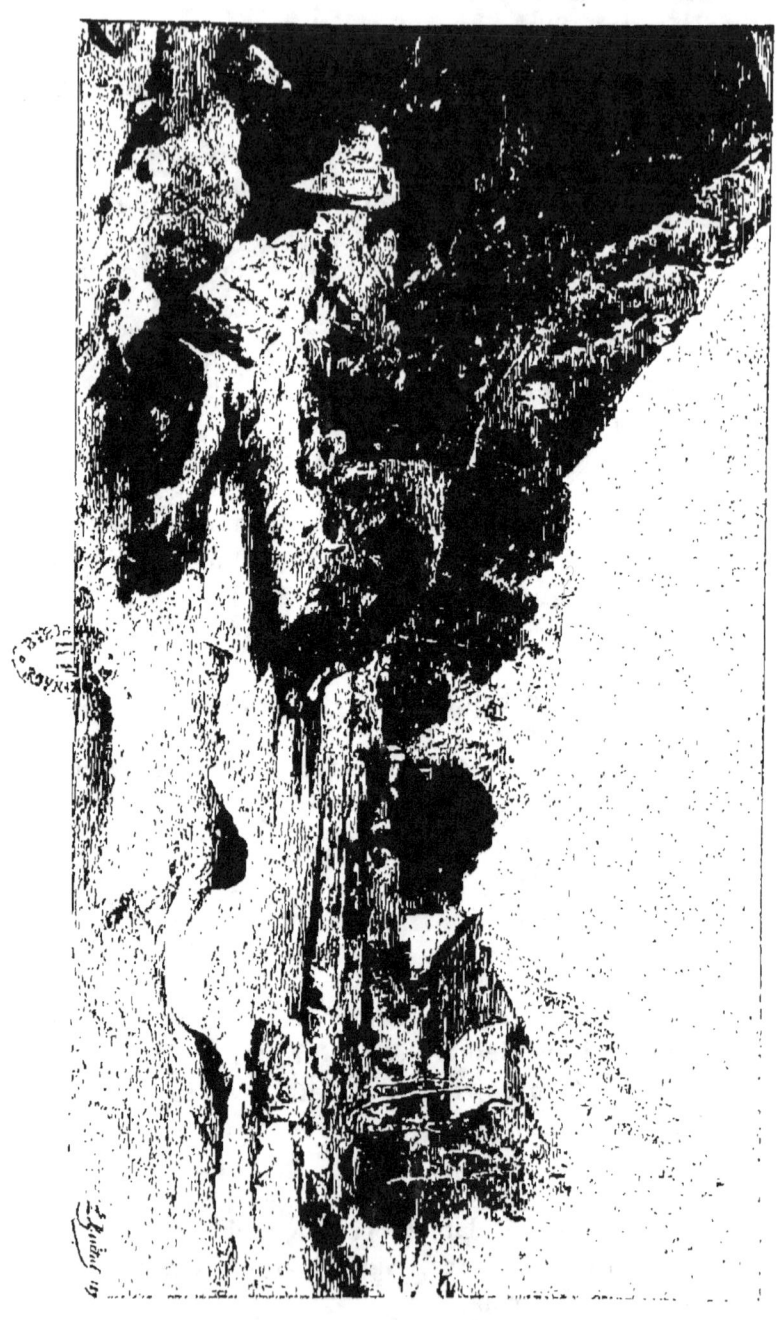

342. — *Saules*, près du Rondeau. — Signé, fait vers 1889.
H. 0m20. L. 0m34.
M. Durand.

343. — *Bords du Drac*. — Le Drac et le Casque de Néron vus à travers de grands arbres. Coucher de soleil. Signé, fait vers 1889.
H. 0m32. L. 0m19.
M. Louis Piollet.

344. — *Environs du Rondeau*. — Effet de soleil couchant, en hiver. Signé, fait vers 1889.
H. 0m28. L. 0m15.
Mgr Charles Bellet.

345. — *Vue de la Bastille*. — Paysage d'hiver. Signé, fait vers 1889.
H. 0m28. L. 0m15.
Mgr Charles Bellet.

346. — *Aqueduc de Sassenage*. — Fait vers 1889.
M. Allier.

347. — *Coucher de soleil sur la chaîne de Belledonne et le Taillefer*. — Fait vers 1889.
Mme veuve Richard.

348. — *La Bérarde*. — Au fond, le Rouget coupé par de grands nuages. Fait en 1889.
H. 0m45. L. 0m31.
M. Jules de Beylié.

349. — *La Bérarde*. — Signé, daté 1889.
H. 1m45. L. 2m60.
Évêché de Grenoble.

350. — *Vue dans l'Oisans*. — Signé, fait vers 1889.
H. 0m32. L. 0m45.
Mlle Henry.

351. — *Le Lac Robert.* — Fait en 1889.
 H. 0m31. L. 0m19.
 <p align="right">M. le colonel de Beylié</p>

352. — *La Vallée de Vallouise.* — Au milieu de la toile, un torrent coule entre des cailloux ; à gauche, une ferme. Coucher de soleil. Fait en 1889.
 H. 0m50. L. 0m72.
 <p align="right">M. l'abbé Martin.</p>

353. — *La Vallée de la Creuse.* — Étude sur nature pour le tableau du Salon de 1889. Signé, daté 1889.
 H. 0m45. L. 0m63.
 <p align="right">M. Henri Piollet.</p>

354. — *Un petit Vallon dans la Creuse.* — Salon de 1889. Signé, daté 1889.
 H. 1m45. L. 2m58
 <p align="right">M. Félix Viallet.</p>

355. — *La Creuse.* — Fait vers 1889.
 H. 0m50. L. 0m70.
 <p align="right">M. Émile Baratier, Md de tableaux.</p>

356. — *La Creuse.* — Sur la berge, à gauche, de grands arbres ; dans le fond, des collines boisées. Signé. Fait en 1889.
 H. 0m45. L. 0m63.
 <p align="right">M. le colonel de Beylié.</p>

357. — *Marine.* — Fait à Hyères en 1889.
 H. 0m25. L. 0m39.
 <p align="right">M. de Réneville.</p>

358. — *Un coin de la Méditerranée.* — Étude faite à Hyères. Fait en 1889.
 H. 0m25. L. 0m35.
 <p align="right">M. le Dr Deschamps.</p>

359. — *Nature morte.* — Reliquaire de la Sainte-Épine de la Cathédrale de Grenoble. Signé, daté 1889.
H. 0m54. L. 0m34.
M. l'abbé Saillard.

360. — *La première Neige.* — Aquarelle. Signé, daté 1889.
H. 0m21. — L. 0m27.
M. Georges Charpenay.

361. — *Le Vénéon.* — Aquarelle. Fait vers 1889.
H. 0m26. L. 0m40.
M. Brun, Md de tableaux.

362. — *Le Chemin des Angenières*, près Sassenage. — Encre de chine. Fait vers 1889.
M. Félix Viallet.

363. — *Le Vénéon à Bourgdarud.* — Lavis. Signé, fait vers 1889.
H. 0m21. L. 0m29.
M. Marius Ravat.

364. — *Effet de neige.* — Environs du Rondeau. Fait vers 1890.
H. 0m52. L. 0m79.
M. Brun, Md de tableaux.

365. — *Le Moucherotte.* — Signé, daté 1890.
H. 0m29. L. 0m44.
M. l'abbé Douillet.

366. *A Narbonne.* — Groupe de maisons de ferme. Signé, daté 1890.
H. 0m32. L. 0m45.
M. Camille Charles.

367. — *La Chapelle de Bourgdarud.* — Au milieu du tableau, la chapelle et le village de Bourgdarud, enfouis sous les arbres, dominent le Vénéon. Signé, daté 1890.
H. 0m35. L. 0m65.
M. Victor Nicolet.

368. — *La Chapelle de Bourgdarud*, d'après l'étude précédente. Signé, daté 1890.
 H. 0^m7.2 L. 1^m30.

<div align="right">M^{me} POULAT.</div>

369. — *Le Vénéon*. — Le torrent vient en avant et remplit toute la toile ; à droite, une haute montagne. Signé, daté 1890.
 H. 0^m35. L. 0^m65.

<div align="right">M. Victor NICOLET.</div>

370. — *Le Vénéon*. A droite, la montagne de Pied-Moutet. Signé, daté 1890.
 H. 0^m88. L. 1^m34.

<div align="right">M. le D^r GIRARD.</div>

371. — *La Vallée du Vénéon*. — Étude pour le tableau du Salon de 1891 (Champ de Mars). Signé, daté 1890.
 H. 0^m36. L. 0^m65.

<div align="right">M. GROLÉE.</div>

372. — *Le Vénéon*. Vue prise au-dessus de Bourgdarud. — Le Vénéon coule de droite à gauche, au milieu des rochers. Dans le fond, le clapier de Saint-Christophe. Signé, daté 1890.
 H. 0^m33. L. 0^m45.

<div align="right">M. DUGIT.</div>

373. — *Le Vénéon*. Signé, daté 1890.
 H. 0^m32. L. 0^m45.

<div align="right">M. LEFRANÇOIS.</div>

374. — *Le Moulin du père Giraud, à Bourgdarud*. — Signé, daté 1890.
 H. 0^m45. L. 0^m32.

<div align="right">M. MONAVON.</div>

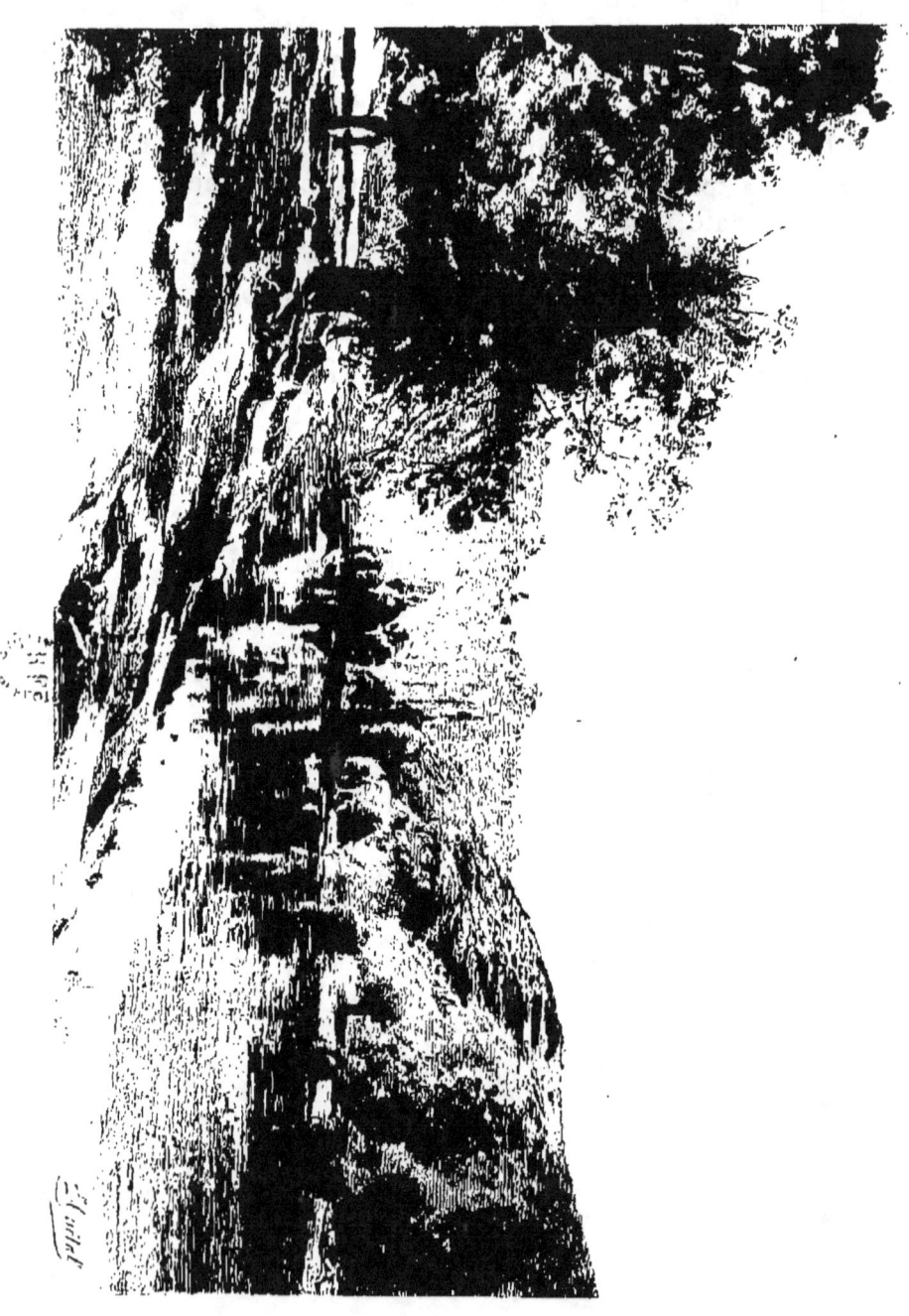

375. — *Le Vénéon dans le clapier de Saint-Christophe.* — Signé, fait en 1890.

H. 0m32. L. 0m46.

M. le Dr CHAPUY.

376. — *La Gorge du Vénéon, près de Venosc.* — Fait vers 1890.

H. 0m30. L. 0m15.

M. Félix Novo, lieutenant au 9e Hussards.

377. — *La Meije.* — En avant, le torrent se précipite au milieu de gros rochers. Des prairies et une forêt de bouleaux couvrent la base de la montagne. En haut, le Pic et le Bec de l'Homme, le glacier de Tabuchet, les sommets de la Meije, la Brèche de la Meije et le Râteau. Signé, daté 1890.

H. 2m15. L. 5m10.

M. Félix VIALLET.

378. — *La Meije.* — Première étude pour le tableau de M. Félix Viallet. Fait en 1890.

H. 0m50. L. 0m90.

M. BRUN, Md de tableaux.

379. — *La Meije.* — Deuxième étude pour le tableau de M. Félix Viallet. Fait en 1890.

H. 0m50. L. 0m90.

M. BRUN, Md de tableaux.

380. — *La Romanche,* aux environs de Villard-d'Arène. Fait vers 1890.

H. 0m37. L. 0m66.

M. TEYNARD.

381. — *Étude faite à Néris.* — Chemin montant entre une maison et un rocher. Signé, daté 1890.

H. 0m36. L. 0m46.

M. GUEYMARD.

382. — *Le vieux Pont de bois, à Grenoble.* Grisaille. Fait vers 1890.
H. 0m24. L. 0m34.
M. Richard.

383. — *Le Petit Séminaire.* — Dessin à l'encre de chine, fait pour la lithographie. Fait en 1890.
M. l'abbé Saillard.

384. — *Dessins* ayant paru dans l'*Illustration Dauphinoise*.
M. Marius Ravat.

385. — *Arbre.* — Dessin au crayon. Signé, fait vers 1890.
H. 0m30. L. 0m22.
M. Marius Ravat.

386. — Quatre dessins au crayon sur papier Gillot. — Signé Fait en 1890.
 i. Névache.
 ii. Cascade de la Clarée, à Névache.
 iii. Le fond de Vaux-Noire.
 iv. Cascade de Gavet.
M. Henry Duhamel.

387. — *Le Fort Rabot.* — Dessin au lavis. L'abbé Guétal avait projeté de faire vingt dessins semblables, représentant les châteaux-forts du Dauphiné. Chacun de ces dessins devait être joint à un exemplaire spécial de l'*Invasion de la Savoie et du Dauphiné*, par M. Xavier Roux. Fait en 1890.
Mme veuve Richard.

388. — *La Vallée du Vénéon.* — Le torrent coule de droite à gauche ; derrière, un rideau de grands arbres. Entre les contreforts de Tête-Moute, à gauche, et de la cime du Soreiller, à droite, on aperçoit dans le fond l'Aiguille du Plat de la Selle. Salon du Champ-de-Mars 1891. Signé, daté 1891.
M. Raymond.

389. — *Le Ruisseau de Palaquis.* — Sous bois de sapins. Étude faite à Sarcenas, sur la route de la Grande-Chartreuse. Salon du Champ de Mars 1891. Signé, daté 1891.
H. 0m32. L. 0m41.
Mlle TEYNARD.

390. — *La Vallée du Vénéon près des Gauchoirs.* — Signé, daté 1891.
H. 0m65. L. 1m20.
M. DE RENÉVILLE.

391. — *Venosc.* — Au delà du torrent, sur les flancs boisés de la montagne de Pied-Moutet, on aperçoit le village et l'église de Venosc. Signé, daté 1891.
H. 0m55. L. 0m38.
M. BACHELARD.

392. — *Venosc.* — D'après l'étude qui appartient à M. Bachelard. Signé, daté 1891.
M. Paul CHAPUY.

393. — *Le Vénéon.* — Signé, daté 1891.
H. 0m95. L. 0m66.
M. BREYNAT.

394. — *Le Vénéon.* — Signé, daté 1891.
H. 0m53. L. 0m43.
M. VALLIER, notaire.

395. — *Le Vénéon.* — Signé, daté 1891.
H. 0m83. L. 1m20.
M. Gustave BONNET.

396. — *Le Vénéon.* — Dans le fond, la montagne de Tête-Moute. Signé, daté 1891.
H. 0m39. L. 0m64.
M. Alcide THOUVARD.

397. — *Le Vénéon.* — Le torrent très encaissé coule entre de gros rochers. Signé, daté 1891.
H. 0m53. L. 0m36.
Mlle Madeleine MERCERON.

398. — *Le Plan du Lac.* — Étude pour le tableau destiné au Salon de 1892. Fait en 1891.
H. 1m39. L. 0m53.
M. BRUN, Md de tableaux.

399. — *Le Plan du Lac.* — Signé, fait en 1891.
H. 0m23. L. 0m35.
M. Marius RAVAT.

400. — *La Meije,* vue du Châtelleret. — Signé, daté 1891.
H. 0m64. L. 0m44.
M. le colonel ALLARD.

401. — *La Meije,* vue du Chatelleret. — En avant, le torrent coule au milieu de la moraine du Chatelleret, dans le fond le glacier des Étançons, la brèche de la Meije et les sommets de la Meije. Fait en 1891.
H. 0m64. L. 0m92.
M. BRUN, Md de tableaux.

402. — *Soleil couchant sur la Bastille.* — Signé, daté 1891.
H. 0m64. L. 0m49.
M. le commandant ANCELLE.

403. — *La Vallée de la Creuse,* soleil couchant. — Signé, fait en 1891.
H. 0m40. L. 0m65.
M. le Dr ALLARD.

404. — *Pont sur la Creuse.* — A gauche, un coteau boisé. Au milieu, un pont et un massif d'arbres. En avant, la rivière et la berge. Fait en 1891.
Mme veuve RICHARD.

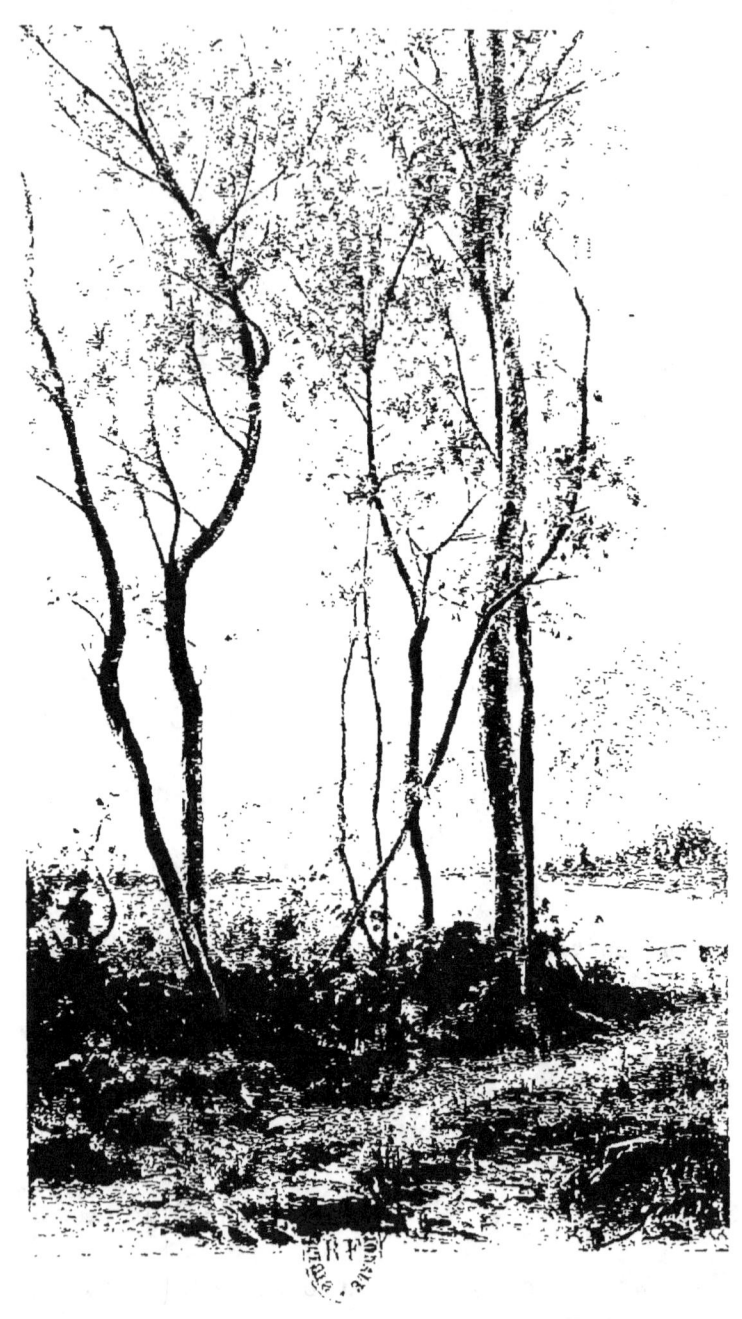

405. — *La Vallée de la Creuse*. — La rivière dans l'ombre coule de droite à gauche. Dans le fond, des arbres et une colline dont les sommets sont éclairés par le soleil couchant. Fait en 1891.

M. ROBILLARD, président du Tribunal civil, à Château-Gontier.

406. — *La Vallée de la Creuse*. — La rivière coule entre deux collines rocheuses. Dans le fond, un coteau boisé. Fait en 1891.
H. 0m19. L. 0m32.

M. Louis SISTERON.

407. — *Étude de rochers*. — Les terrains sont dans l'ombre et le ciel nuageux est violemment éclairé par les derniers rayons du soleil couchant. Étude faite dans la Creuse. Signé, 1891.
H. 0m32. L. 0m18.

M. COLLET.

408. — *Sous bois, à Néris*. — Signé, daté 1891.
H. 0m22. L. 0m31.

M. BRUN, Md de tableaux.

409. — *Étude faite à Néris*. — Fait vers 1891.
H. 0m22. L. 0m32.

M. Émile BARATIER, Md de tableaux.

410. — *Prairies*. — Étude faite à Néris. Fait vers 1891.
H. 0m22. L. 0m32.

Mme AUDIER.

411. — *Coq de Bruyère*. — Signé, daté 1891.
H. 0m60. L. 0m40.

M. le Dr ALLARD.

412. — *Environs du Rondeau*. — Effet de neige. Aquarelle. Signé, daté 1891.
H. 0m38. L. 0m25.

Société de Saint Vincent-de-Paul.

413. — *Le Clapier de Saint-Christophe.* — Aquarelle. Fait en 1891.
H. 0m27. L. 0m43.
M. Brun, Md de tableaux.

414. — *La Bérarde.* Vue prise en amont. — Encre de chine [1]. Fait en 1891.
H. 0m30. L. 0m24.
M. Félix Perrin.

415. — *Le Pont de Saint-Bruno.* — Encre de chine. Fait en 1891.
H. 0m30. L. 0m24.
M. Félix Perrin.

416. — *Le Vénéon à la Bérarde.* — Encre de chine. Fait en 1891.
H. 0m30. L. 0m24.
M. Félix Perrin.

417. — *Le Vénéon et la Tête de la Maye.* — Encre de chine. Fait en 1891.
H. 0m30. L. 0m24.
M. Félix Perrin.

418. — *Le Viso et la vallée de Guillestre.* — Encre de chine. Fait en 1891.
H. 0m30. L. 0m24.
M. Félix Perrin.

419. — *Le Pelvoux vu du glacier du Sélé.* — Encre de chine. Fait en 1891.
H. 0m30. L. 0m24.
M. Félix Perrin.

[1] Cette encre de chine et les huit suivantes ont été faites en vue d'illustrer un ouvrage sur les Alpes du Dauphiné.

420. — *Le Pelvoux, vu des gorges d'Ailefroide.* — Encre de chine. Fait en 1891.
H. 0m30. L. 0m24.
M. Félix Perrin.

421. — *Vue de Grenoble.* — Encre de chine. Fait en 1891.
H. 0m24. L. 0m30.
M. Félix Perrin.

422. — *Le Pas de la Miséricorde et la montagne d'Hurtières.* Encre de chine. Fait en 1891.
H. 0m24. L. 0m30.
M. Félix Perrin.

423. — *La Cascade du Grand-Logis.* — Encre de chine. Fait en 1891.
H. 0m30. L. 0m22.
M. Félix Perrin.

424. — *Le Hameau de Perquelin.* — Grisaille. Fait pour un en-tête de livre en 1891.
H. 0m34. L. 0m25.
M. Félix Perrin.

425. — *La vallée du Vénéon.* — Dans le fond, les Écrins. Encre de chine. Signé, fait en 1891.
H. 0m30. L. 0m22.
M. Félix Perrin.

426. — *Lac de Montagne* (encadrement de page). — Dessin pour l'album de la cavalcade de Grenoble de 1891. Fait en 1891.

427. — *Motif d'arbres* (encadrement de page). — Fait pour l'album de la Cavalcade de Grenoble de 1891. Dessin à la plume. Fait en 1891.

428. — *Arbre.* — Dessin à la plume. Signé, fait vers 1891.
H. 0m23. L. 0m28.
M. Marius Ravat.

429. — *Chemin dans un bois.* — Dessin à la plume. Signé, fait vers 1891.
H. 0ᵐ23. L. 0ᵐ34.
M. Marius Ravat.

430. — *Étude d'arbres.* — Encre de chine. Signé, daté 1891.
H. 0ᵐ22. L. 0ᵐ29.
M. Émile Baratier, Mᵈ de tableaux.

431. — *La plaine de Grenoble, vue de Narbonne.* — Au premier plan, un berceau de prairies avec deux motifs d'arbres encadrant le tableau à droite et à gauche ; à gauche, le Rachais ; dans le fond, le Taillefer et le Grand-Serre ; au milieu, Grenoble et l'Isère. Soleil couchant. Effet d'hiver. Fait en janvier 1892.
M. Marcel Reymond.

432. — *Le Plan du Lac.* — Le Vénéon traverse le Plan du Lac ; au premier plan, à droite, au milieu de gros rochers, le sentier qui conduit au hameau de l'Enchâtra ; dans le fond, la Tête des Fétoules. Tableau destiné au Salon de 1892. Fait en 1892.
Musée de Vienne.

II

TABLEAUX

AYANT FIGURÉ

AUX EXPOSITIONS DE PARIS

SALON DE PARIS (CHAMPS-ÉLYSÉES).

- 1882. — La Bérarde en Oisans et la vallée de la Pilatte.
- 1883. — Les bords du Drac.
- 1884. — 1. Le Mont-Aiguille et la vallée de Chichilianne, en Trièves.
 2. Paysage d'automne, environs de Grenoble.
- 1885. — 1. Le Repastil d'Auzers (Cantal).
 2. La première neige.
 3. Une mare en hiver, effet de neige.
- 1886. — 1. Le lac de l'Eychauda, dans le massif du Pelvoux. (3^e *Médaille*).
- 1887. — 1. La vallée d'Entraigues en Vallouise.
 2. Les Buissières de Sassenage.
- 1888. — 1. La vallée de la Pilatte, à la Bérarde.
 2. Effet de neige, environs de Grenoble.
- 1889. — 1. Le massif de la Grande-Chartreuse vu des Vouillans.
 2. Un petit vallon dans la Creuse.

EXPOSITION UNIVERSELLE DE 1889.

1. Le lac de l'Eychauda (salon de 1886).
2. Effet de neige (salon de 1888). (2ᵉ *Médaille*).

SOCIÉTÉ NATIONALE DES BEAUX-ARTS (CHAMP DE MARS).

1891. — 1. La Vallée du Vénéon.
 2. Le ruisseau de Palaquis (étude).
 3. Fin de novembre (étude).
 4. Effet de neige (étude).

III

TABLEAUX

AYANT FIGURÉ

AUX EXPOSITIONS DE GRENOBLE

1870. — 1. Un ciel d'orage sur les bords de la Varaise.
 2. Une ferme.
 3. Bords du Drac.
 4. La Rivière.
 5. La gorge du Chevalon.
 6. Le nuage.

1880. — 1. Les chênes de Boisrogneux (souvenirs du Berry).
 2. La mare de Longatte, à Pierrefitte, en Sologne.
 3. L'Aqueduc de Sassenage.
 4. Broussailles et roseaux aux bords du Drac.

1883. — 1. Bords du Drac.
 2. La ferme du Rondeau.
 3. Le lac Paladru.
 4. Pâturage (effet du matin).

1886. — 1. Le lac de l'Eychauda.
 2. La première neige.
 3. Le Repastil d'Auzers.
 4. Le sentier du coteau, à Gerbey.
 5. La mare du chemin Meney (effet de neige).
 6. Chemin du Petit-Séminaire (effet de neige).
 7. Paysage
 8. Mare (soleil levant).
 9. Aux environs du Drac.

1890. — 1. La chaîne de la Meije, à la Grave.
 2. Le massif de la Grande-Chartreuse vu des Vouillans.
 3. Le col des Ardoisières, à la Grave.
 4. Étude.

TABLE DES ILLUSTRATIONS

	Pages.
La Bérarde, d'après une sépia de M. Félix Perrin....	Couverture.
1. *Le Lac de l'Eychauda*, d'après le tableau du Musée de Grenoble................................	En titre.
2. *La Vallée d'Entraigues*, d'après le tableau de M^{me} Charpenay................................	1
3. *Le Furon, à Sassenage*, d'après le tableau de M. A. Couturier..................................	5
4. *Une Mare aux environs du Séminaire*, d'après le tableau de M. A. Recoura...................	9
5. *Le Vénéon*, d'après le tableau de M. Dugit.......	13
6. *La Creuse*, d'après le tableau de M. H. Piollet..	17
7. *La Vallée du Vénéon*, d'après le tableau de M. Grolée..	21
8. *Le Massif de la Grande-Chartreuse, vu des Vouillans*, d'après le tableau de M. F. Viallet.....	25
9. *La Neige*, d'après le tableau de M. J. Second....	29
10. *Venosc*, d'après le tableau de M. Bachelard.....	33
11. *La Creuse*, d'après le tableau de M. Collet......	37
12. *La Chapelle de Bourgdarud*, d'après le tableau de M. V. Nicolet..................................	41
13. *La Creuse*, d'après le tableau de M. le colonel de Beylié.....................................	45
14. *Les Bords du Drac*, d'après le tableau de M. H. Piollet..	49

TABLE DES MATIÈRES

	Pages.
Notice biographique	v
Catalogue général des œuvres de l'abbé Guétal	1
Catalogue des tableaux ayant figuré aux Salons de Paris	53
Catalogue des tableaux ayant figuré aux Expositions de Grenoble	55
Table des illustrations hors texte	56

ACHEVÉ D'IMPRIMER

le 9 mai 1892

Par F. ALLIER PÈRE ET FILS

à Grenoble

Phototypies de A. THÉVOZ, à Genève

d'après les négatifs de M. Ch. Giraud

www.ingramcontent.com/pod-product-compliance
Lightning Source LLC
Chambersburg PA
CBHW071403220526
45469CB00004B/1155